# 私の八月十五日 2
## 戦後七十年の肉声

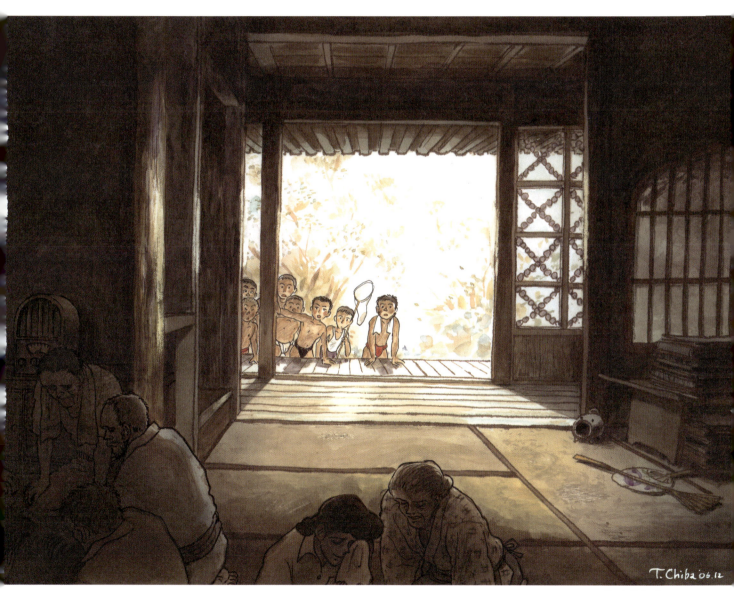

絵 ちばてつや

8・15朗読・収録プロジェクト実行委員会／編

今人舎
IMAJINSHA

# はじめに

昭和二十年八月十五日。

第二次世界大戦は日本の敗戦で幕を下ろした。
この戦争で日本の主要都市のいくつもが焦土と化し、
数えきれない人命が犠牲となってしまった。

その八月十五日。
私は家族と共に満州の奉天（現在の中国）で暮らしていた。
周囲の大人達の異様とも思える混乱振りに、
子供心にも不安を感じたものの、ついつい外に出て遊びまわり、
母から大目玉を喰らったものだった。

引揚船の発着する港までは、いつ襲撃されるか脅えながらの行進だった。
子供だって泣くことも休むことも許されない。
脱落者を待つのは死だと子供心にもわかって、
必死に母と手をつなぎ皆の後をついていくのだった。

日本の引揚船に乗ったのは奉天を出発後、何日目だったろうか。
幼い私の記憶は、とぎれとぎれで今でははっきりわからない。

日本に帰国後、運良く私は、
あこがれていた漫画家となり、幸せな人生を送って今日に至っている。
漫画家には、どういうわけか引揚げ者が多い。
ちばてつや　赤塚不二夫　山内ジョージ　横山孝雄　古谷三敏
高井研一郎　北見けんいち　上田トシコ　石子順（漫画評論家）　等々、
数えあげればきりが無い。

どの人も戦争の恐しさを身をもって体験している者ばかりである。
思い出話も含めて満州時代を書こうと提案すると、皆賛同してくれた。
それが『中国からの引揚げ　少年たちの記憶』だった。

本の発行が縁となり、次には一ファンにより豪華本の
『私の八月十五日』が出版される運びとなった。
終戦の時、自分はどこで何をしていたかを
絵と文で描くというのがテーマだが、これは賛同者が多く、
百人を超える方々から作品を寄せて頂き、とても感激した。

そして今回は今人舎により、コンパクトで見やすい2冊となって
執筆者の声まで入った（音筆）版『私の八月十五日　①昭和二十年の絵手紙』
『私の八月十五日　②戦後七十年の肉声』で作られる運びとなった。
また前回とは違う目線で、昭和時代の戦争とその結末を
見つめ直してみたいと考えている。

森田拳次（「私の八月十五日の会」代表理事）

# ■『私の八月十五日　②戦後七十年の肉声』

　「はじめに」を記していただいた森田拳次先生が代表理事をしていらっしゃる「私の八月十五日の会」は、旧満州からの引揚者でのちに漫画家となった、森田拳次先生やちばてつや先生、故赤塚不二夫先生たちがよびかけ人となり、結成したものでした。漫画家として大成功を収めた先生方がなぜ戦争が終わって50年以上も経ち、しかも還暦を過ぎた60代の中期になって、このような会を結成したのでしょう。

　森田拳次先生は『漫衆少年史「だめ夫伝」』という自伝のなかで、満州時代をしみじみと回想して次のように書いています。また、『ぼくの満州』や『遙かなる紅い夕陽』といった満州を主題とした自伝的漫画をいくつも発表し、それらには他の満州育ちの漫画家さんが多く登場します。

> 後でわかったことだが、僕が住んでいた奉天には、『天才バカボン』を描いた赤塚不二夫氏（終戦当時十歳）、漫画評論家の石子順氏（当時十歳）、『あしたのジョー』を描いたちばてつや氏（当時六歳）が住んでいた。奉天駅前には、『ダメおやじ』を描いた古谷三敏氏（当時九歳）の父親の寿司屋があった。当時は、お互いを知ることもなかったが、赤塚氏とちば氏の家が五〇〇メートルぐらいしか離れていなかったことなど、運命的なものを感じる。

　赤塚不二夫先生とちばてつや先生という戦後日本の漫画界の大スターが子どものころ、わずか500メートルしか離れていないところにいたというではありませんか。『ダメおやじ』で知られる古谷三敏先生も、すぐ近くに住んでいたといいます。「赤塚さんと自分は、もしかしたらどこかで出会っていたことがあるかもしれないよな、と話し合ったことがあった」とのこと。

　こうした背景から、まず「中国引揚げ漫画家の会」がつくられ、続いて「私の八月十五日の会」に発展していきました。そして、本もつくられました。

　それらが発足してから20年が過ぎたとき、ご縁あって今人舎が、先生方の力作を再編集して『もう10年もすれば … 消えゆく戦争の記憶―漫画家たちの証言』（2014年7月）、『私の八月十五日　①昭和二十年の絵手紙』（2015年3月）を発行しました。そして、戦後70年の2015年8月15日までに『私の八月十五日　②戦後七十年の肉声』を発刊する運びになりました。

　ここがポイントです。
　今人舎では、『私の八月十五日』①②を発行するに当り、戦後70年の記念出版の意味を込めて、掲載者自身（掲載者が故人の場合は関係者）が掲載文を朗読した肉声を本につけることを計画。さらに、この計画に、あらたに参加者が増えることを願いました。

　そうして今人舎が多くの作家、画家、学者、有識者の方々に協力をお願いしたところ、みなさんご快諾。それは、私共の予想をはるかに超えることでした。結果、本書『私の八月十五日　②戦後七十年の肉声』には、日本を代表する俳優の故高倉健さん、33歳で終戦を迎えた日野原重明先生、落語芸術協会会長の桂歌丸さんなど、多くの方が文章を寄せてくださいました。そうした皆さんの文章には、著名な漫画家さんやイラストレーターさんが絵をつけてくださっての発刊となりました。

　今人舎は、掲載者の肉声を収録する活動を、「8・15朗読・収録プロジェクト」と名づけています。プロジェクトは実行委員会形式とし、二代 林家三平さんを委員長、中嶋舞子（今人舎）を副委員長として、この活動へのあらたな参加者を募り、文章を書いていただき、絵を描いていただき、朗読をしていただく活動を、いまも続けています。この本を脱稿する直前には、山口県にご在住の那須正幹先生のご自宅まで収録にいってきました（先生の文章に添えられた黒田征太郎先生の絵は、本書の表紙とさせていただきました）。そして、今後も全国行脚して、収録に伺うつもりでいます。よって、この本の続刊③④……もあり得るかもしれません。

　尚、今人舎と8・15朗読・収録プロジェクト実行委員会が収録した掲載者（または関係者）の肉声は、音筆とよぶIT機器に格納され、本にタッチするだけで再生できるようになっていますが、その音筆は、国立国会図書館、国立国会図書館国際子ども図書館、日本点字図書館、平和資料館、マンガミュージアムなど、全国300か所に寄贈いたします。音筆の販売はおこないません。なぜなら、高倉健さんをはじめ、収録に参加してくださった掲載者（または関係者）の全員が、ボランティアで協力してくださったものだからです。

2015年7月吉日

今人舎編集部
8・15朗読・収録プロジェクト実行委員会

# もくじ

はじめに ... 2

## 八月十五日を13歳以上でむかえた人びと

私の八月十五日 ▷ 日野原重明（絵 森田拳次） ... 6

「ダワーイ」で時計を取り上げるソ連兵
　▷ 上田トシコ ... 8

無風地帯 ▷ やなせたかし ... 9

敗戦の日 ▷ 岩崎京子（絵 花村えい子） ... 10

八月十五日 ▷ 内海桂子（絵 クミタ・リュウ） ... 11

私の8月15日 ▷ 神沢利子（絵 武田京子） ... 12

終戦後の「戦死」 ▷ ばんば三郎 ... 13

私の八月十五日 ▷ 村山富市（絵 森田拳次） ... 14

八月十五日　全員集合「敗戦で
　君はどうするのだ」と聞かれた ▷ 石川雅也 ... 16

ハルビンの母の顔が浮かんだ
　▷ 石原一子（絵 今村洋子） ... 17

蒲田のホタル ▷ 鮎沢まこと ... 18

無くした歳月、得た未来 ▷ 土田直敏 ... 19

灯りが来ました ▷ 小山内美江子（絵 今村洋子） ... 20

戦争とは悲しいもの ▷ サトウサンペイ ... 22

日本が戦争に負けたらしいばい！
　▷ 高倉 健（絵 ちばてつや） ... 24

満州育ちの私たち ▷ 山田洋次（絵 森田拳次） ... 26

愛宕山の誓い ▷ 丸山 昭（絵 水野英子） ... 28

## 八月十五日を6～12歳でむかえた人びと

玉音放送 ▷ 工藤恒美 ... 30

醒めた虚しさのなかで ▷ 片岡 輝 ... 31

頑張ろうな ▷ コタニマサオ ... 32

わたしの八月十五日
　▷ 西本鶏介（絵 一峰大二） ... 33

父帰る ▷ 鈴木伸一 ... 34

赤い空とカラス ▷ 赤塚不二夫 ... 35

それは暑い日のことだった
　▷ 倉島節尚（絵 クミタ・リュウ） ... 36

わたしの昭和・8月15日
　▷ 江成常夫（絵 山根青鬼） ... 37

これで横浜に戻れる ▷ 桂 歌丸（絵 小森 傑） ... 38

もうすぐ帰れるよ ▷ 町田典子（絵 森田拳次） ... 39

叫び ▷ 牧美也子 ... 40

ナツメの木の上で思い知った敗戦 ▷ 横山孝雄 ... 41

碧い空の記憶 ▷ 松本零士 ... 42

記憶 ▷ 高野栄二 ... 43

この本に文章を寄せている人が
八月十五日（終戦の日）をむかえた場所 ... 44

## 八月十五日を5歳以下でむかえた人びと

水　ご飯　陽ざし ▷ 水野英子 ... 46

ノラクロ ▷ 山内ジョージ ... 48

空が真っ赤に染まった夜
　▷ 丘 修三（絵 森田拳次） ... 49

母の短歌 ▷ 上村禎彦 ... 50

「祈り」 ▷ 村尾靖子（絵 ウノ・カマキリ） ... 51

私の八月十五日 ▷ 那須正幹（絵 黒田征太郎） ... 52

編集後記（絵 柴田達成） ... 54

# 八月十五日を13歳(さい)以上でむかえた人びと

## 私の八月十五日

●大東亜中央病院

　私は1941（昭和16）年8月、京都大学の真下内科から東京・築地の聖路加国際病院に赴任しました。この4年前の1937年7月7日に盧溝橋事件が勃発、日本が中国にしかけた不穏な時代の最中でした。ところで私の目に映った聖路加国際病院は、設立者であるルドルフ・B・トイスラー医師のやり方を踏襲した近代的な医療システムによって運営され、塔屋に十字架を頂いたハイカラな

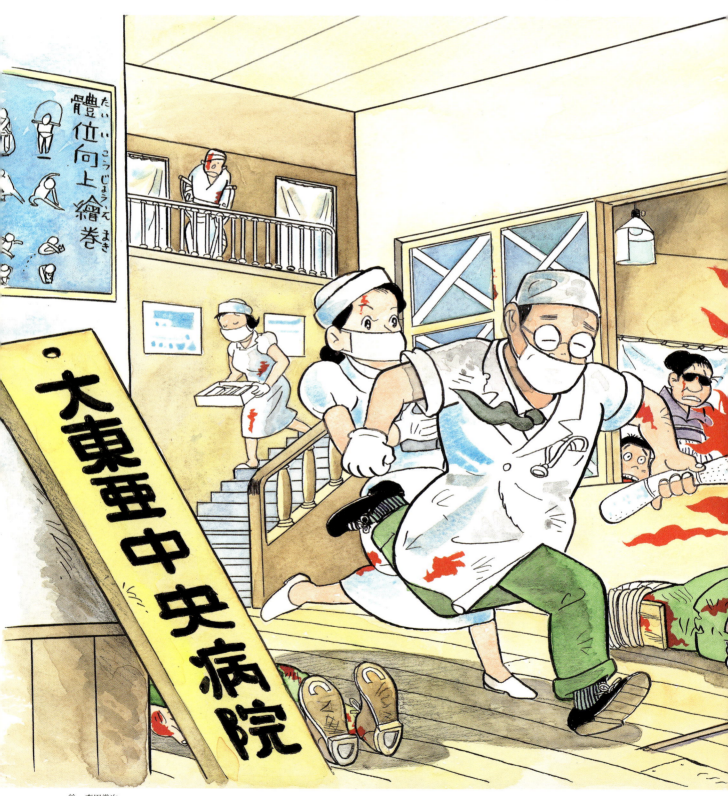

絵　森田拳次

PROFILE：1911（明治44）年山口県生まれ。'37（昭和12）年京都帝国大学医学部卒業。'41年聖路加国際病院に内科医として赴任。現在同院の名誉院長、理事長。'98（平成10）年東京都名誉都民、'99年文化功労者、2005年文化勲章受章。

外観をもっていました。

　戦争が拡大するにつれ、当院も否応なく戦時体制に組み入れられていきました。塔屋の十字架は撤去すること、そして徳川家達公が揮毫された「神の栄光と人類奉仕のため」という礎石には覆いをかけるようにと命じられ、病院名も「大東亜中央病院」に改名するなど、いかにも戦時下らしい病院へ変貌を余儀なくされていったのです。

　1945年に入ると連合国軍は盛んに東京上空に飛来して空襲を行うようになり、病院救護班は東京都からの要請によって毎日のように都内各所に出動しました。

●東京大空襲

　3月9日から10日にかけての大空襲では130機ものB29が2時間半にも及ぶ波上攻撃をかけ、病院付近は一面の焼け野原。その日に取り扱った被災患者は1,000名を越え、病院はもちろん、ロビー、地下室、廊下に至るまで臨時ベッドがつくられ、内科医としては私のように結核の後遺症のため招集されなかった3名（そのうち2名は米国籍の2世）の男性医師と女性医師、そして看護師や看護学生、その他の医療スタッフが総動員されて、5階の病室から地下室まで日に何回も駆け回って治療にあたりました。しかし、治療するにも医薬品は底をつき、爆撃によって受けたやけどには新聞紙を焼いた粉を振りかけるのが精一杯というありさまでした。

　その後も何度か空襲を受け、5月25日には病院近くの歌舞伎座や新橋演舞場も焼失、「聖路加は米国系の病院だから空襲を受けない」という流言飛語が飛んで大勢の被災者が病院に避難してきました。

●8月15日

　そして8月6日は広島市、8月9日には長崎市に原爆が投下され、いよいよ8月15日の敗戦を迎えることになりました。

　その日の正午近く、病院の職員はチャペルの前のロビーに集まるようにいわれ、全員が天皇陛下の放送に耳を傾け、日本が敗れたことを確認しあいました。陸軍情報局からはその事前に日本の陸軍は戦闘を断念した情報が流され、日本軍は無条件降伏に近い状況で戦争が終わる気配を感じていました。

　幸い病院は焼け残りましたが、実は後になってそれも連合国軍が日本を占領する際に陸軍病院として接収するためと知りました。連日、救護や治療に追いまくられていた私たちの思いもよらぬところで連合国側は着々と日本占領のために手を打っていたのです。聖路加国際病院は9月25日に連合国軍に病院建物全部を引き渡し、1953年2月13日に病院の一部である旧館が返還されるまで8年もの間、近くの仮病院での診療を余儀なくされたのでした。私は接収されていた1951年に米国へ留学。私にとって長い戦争が終わったと実感されたのは留学から帰って病院接収の解除された1953年2月のことといえそうです。

　　　　　　　日野原重明（八月十五日を33歳、東京で迎えました）

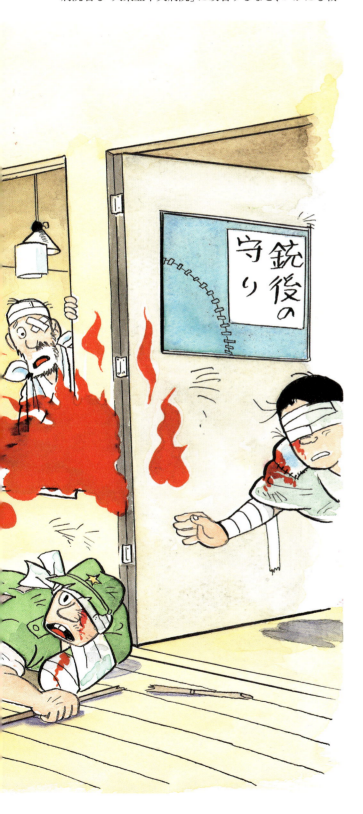

上田トシコ

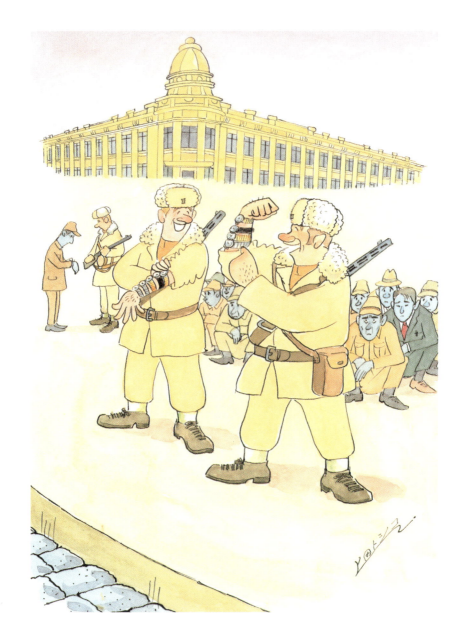

「ダワーイ」で時計を取り上げるソ連兵

　上田トシコは敗戦を迎えた時、二十八歳だった。東京にうまれて四十日目でハルビンに来たが、女学校は東京で通うというような育ち方をして、ハルビンと東京を行ったり来たりする少女時代を過ごした。
　一八歳で抒情画家の大家であり、中原淳一と女学生の人気を二分していた松本かつぢから絵を学んだ。松本かつぢは当時の抒情画家とは違って漫画も描いていて、「くるくるくるみちゃん」などが評判となっていた。上田トシコがのちに漫画家になったのも松本かつぢに師事したからだろう。
　昭和二十年四月から八月まで上田トシコは満州日日新聞に勤めていた。敗戦とともに生活は逆転し、ソ連軍の進駐でハルビンも混乱をきわめた。これはその当時、目撃したシーンである。日本人の男たちはソ連軍に使役のために捕えられ、シベリア送りとなった。
　そういう不運な人たちの一群を描き、時計をいくつも腕にしたソ連兵を描いて、戦争に負けたものと勝ったものを対比している。(『少年たちの記憶』より)

　　　上田トシコ(八月十五日を28歳、中国旧満州ハルビンで迎えました)

　※「ダワーイ」とは「よこせ」という意味のロシア語。ソ連軍進駐の時、略奪のことを「ダワーイ」と呼んでいた。

PROFILE：上田俊子　1917(大正6)年東京生まれ。'49(昭和24)年『少女ロマンス』でデビュー。代表作に『ボクちゃん』『フイチンさん』『あこバアチャン』など。2003(平成15)年日本漫画家協会賞文部科学大臣賞受賞。2008年逝去。

# 無風地帯

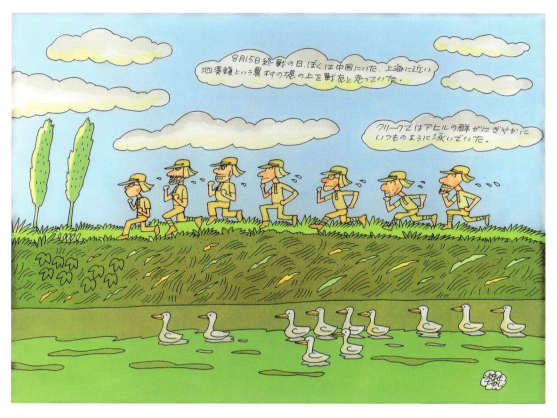

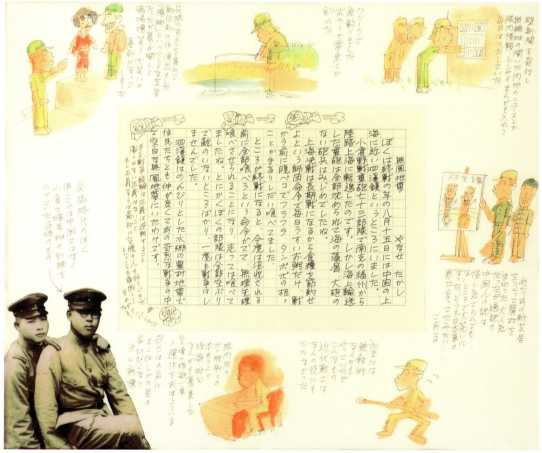

やなせたかし（八月十五日を26歳、中国泗渓鎮で迎えました）

PROFILE：柳瀬嵩　1919(大正8)年高知県生まれ。'67(昭和42)年「ボオ氏」で週刊朝日漫画賞受賞。'73年『キンダーおはなしえほん』に『アンパンマン』を掲載。'88年『それいけ！アンパンマン』TVアニメ化。'95(平成7)年日本漫画家協会賞文部大臣賞受賞。2013年逝去。

岩崎京子

絵　花村えい子

## 敗戦の日

　学校を卒業して家にいると、徴用といって軍需工場で働かされました。その工場が長野とか新潟、愛知など。家族のいる東京が空襲にあったり、反対に地方の軍需工場がねらわれたり、どっちにしても残される方はつらいです。父が「死ぬなら一緒だ」と、私も次妹も東京で働きました。末妹はまだ女学生でしたが、学校で、軍用機の部品を作っていました。

　一九四五年になると春ごろから連日、東京は空襲になりました。朝会社に行って書類を金庫から出すと、警戒警報。そこで書類をリュックに入れて防空壕へ。警報解除になってはい出し、書類をリュックから出すと、警報。あわてて、又、地下壕へ。

　じっとうずくまっていると、ずずーんと地ひびき。どうも、それも近い所、それがだんだん近づいて来て……。死を覚悟しました。

　　　　岩崎京子（八月十五日を22歳、東京都麻布区で迎えました）

PROFILE：1922(大正11)年東京生まれ。児童文学作家。'59(昭和34)年短編『さぎ』で児童文学者協会新人賞受賞。代表作に『シラサギ物語』『鯉のいる村』など。'98(平成10)年児童文化功労賞受賞。

内海桂子

絵　クミタ・リュウ

## 八月十五日

　当時は大政翼賛会からの仕事が多く毎日のように出かけていましたが、八月十五日もいつものように責任者と芸人六人総勢七人で水戸方面に軍事慰問に出かけました。軍隊に着いてもだれもむかえがなく、いつもと様相が全く違うのです。自転車や車や軍服の人が入りまみれて大混乱。荷台に沢山物を積んで動き回っています。どうしたのと聞くと「戦争が終わったんだよ」と言うんです。軍の物品は一品たりとも勝手にいじれないはずなのにみなが手当たり次第に持ちだしています。大混乱の中、私たち一行は何もせずに駅にもどりとにかく最初に来た貨物列車に乗りこんで普段の数倍の時間をかけて上野駅に何とかたどり着きましたが、夜間は薄暗い駅が心なしか明るく感じてホッとしました。家に帰って黒い明かり隠しの布をかけないで四〇ワットの電球を点けたら部屋が隅々まで見渡せて、アーこれでようやく自分たちの生活に戻れると実感し、思わず涙があふれてきました。

内海桂子（八月十五日を22歳、東京で迎えました）

PROFILE：安藤良子　1922（大正11）年東京生まれ。社団法人漫才協会名誉会長。'50（昭和25）年より漫才コンビ内海桂子・好江として活動。'89（平成元）年紫綬褒章受章。映画・ドラマ・トーク番組などにも出演。

絵　武田京子

## 私の8月15日

　私が敗戦の詔勅を聞いたのは、母の看病のために実家に戻っていた疎開先の信州茅野、21歳でした。前年6月の結婚式の2週間後に夫は中支に出征していました。初めてラジオで天皇の声を聞き、「ああ、これから日本はどうなるのだろう」と半ば、呆然とした思いでした。ところが隣家の酒店の奥さんは「とうちゃんが帰ってくる！」と、満面に笑みを浮かべ、同意を求めるように私を見ました。彼女の夫も中国へ行っていたのです。でも、私は笑い返すことができませんでした。負けた兵士たちが無事に故国へ帰ってくるとは俄かには信じ難いうえに、日本が負けたという事実を笑っている彼女を許す気にはなれなかったのです。咎める言葉こそ出さずとも、そんな顔つきをしたに違いありません。……思えば、大義のため、何々の為にと、「私」を殺すことを強いていく、社会の流れに流されることの恐ろしさ。人間らしいいきいきした心をもつべく、それからの私の長い年月が始まりました。

　　　神沢利子（八月十五日を21歳、長野県茅野市で迎えました）

絵　神沢利子

PROFILE：古河トシ　1924（大正13）年福岡県生まれ。児童文学作家。代表作に『ちびっこカムのぼうけん』『くまの子ウーフ』『あひるのバーバちゃん』など。日本児童文学者協会賞、日本童謡賞など受賞多数。

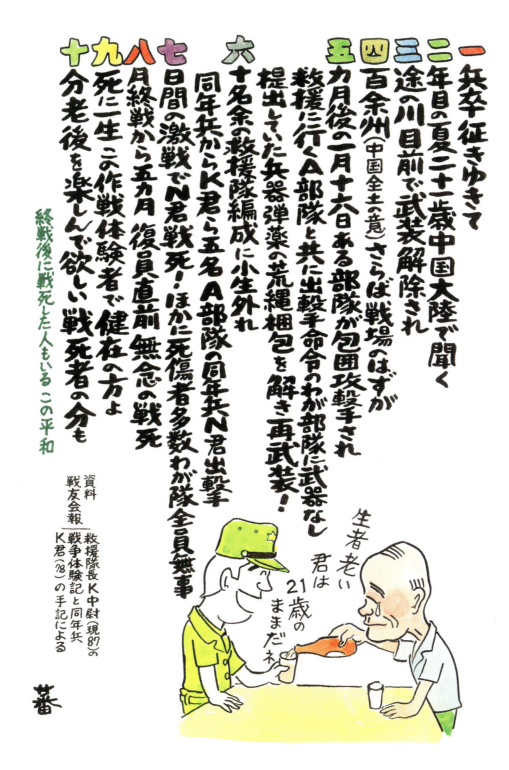

## 終戦後の「戦死」

一、矢卒征きゆきて
　一年目の夏二十一歳中国大陸で聞く
二、途の川目前で武装解除され
三、百余州（中国全土の意）さらば戦場のはずが
四、五カ月後の一月十六日ある部隊が包囲攻撃され
五、救援に行くＡ部隊と共に出撃命令のわが部隊に武器なし
六、提出していた矢器弾薬の荒縄梱包を解き再武装！
七、十名余の救援隊編成に小生外れ
八、同年兵からＫ君ら五名Ａ部隊の同年兵Ｎ君出撃
九、日間の激戦でＮ君戦死！ほかに死傷者多数わが隊全員無事
十、月終戦から五カ月　復員直前無念の戦死
　死に一生この作戦体験者で健在の方よ
　十分老後を楽しんで欲しい戦死者の分も

終戦後に戦死した人もいる　この平和

資料　救援隊長Ｋ中尉（現87）の
戦友会報　戦争体験記と同年兵
　　　　　Ｋ君（78）の手記による

生者老い
君は21歳の
ままだね

蕃

当時の中国は国府軍と共産軍が争っていて、私たちは国府軍に武装解除されましたが、山岳地帯に派遣されていてまだ武装解除されていなかった日本軍の武器弾薬を奪うため中国軍に襲われたのを助けるため、私たちの部隊は再武装して出動したのがこの作戦で、数名の死傷者の一人に私の同年兵のＮ君が戦死しました。終戦五カ月後の出来事でした。

現在国府軍は共産軍に敗れて台湾に逃れていることはご存知の通りです。

ばんば三郎（八月十五日を21歳、中国で迎えました）

PROFILE：馬場三郎　1925(大正14)年福岡県生まれ。24歳で西日本新聞社に入社。漫画とカットの仕事を担当。KBC九州朝日放送のラジオで「お元気ですかばんば三郎です」を3年間担当。

―― 村山富市

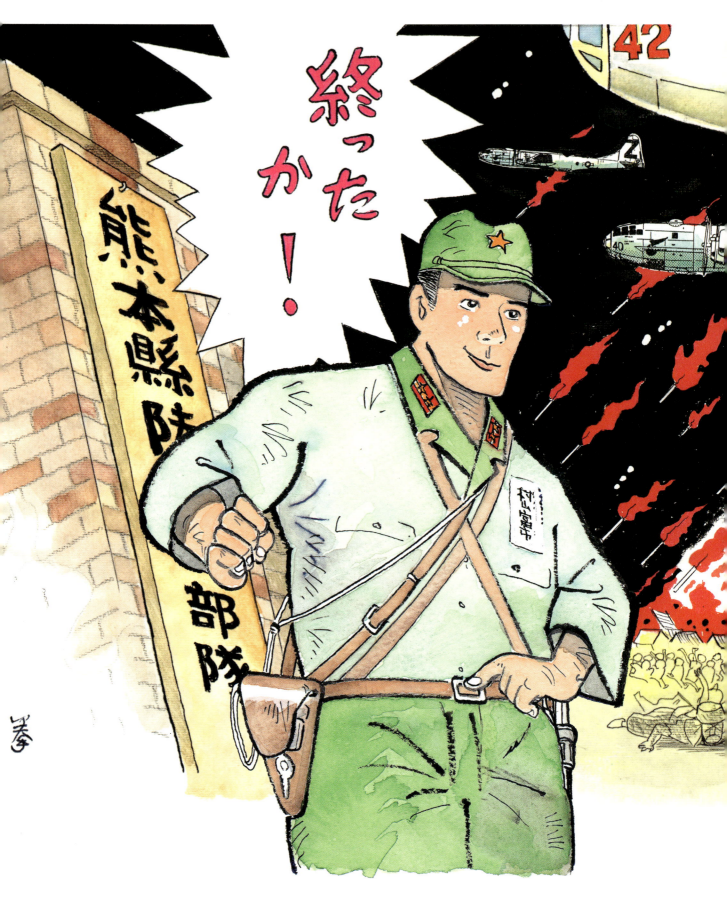

絵　森田拳次

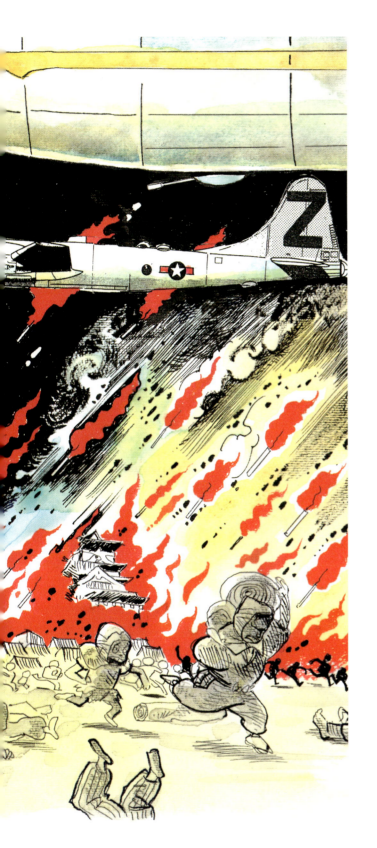

# 私の八月十五日

　八月十五日、そのとき私は、熊本県黒石原の陸軍歩兵部隊幹部候補生として教育隊に所属、頂度軍事演習中に全員集合の命令を受けました。
　「愈々ソ連が宣戦布告をし参戦をした」という報告でしたがあわてて訂正「日本はポツダム宣言を受諾　全面降伏した」という報告でした。戦争に負けた悔しさはありましたが、あっこれでようやく戦争は終わったとホッとした思いもありました。
　銃も食糧も不足。毎日B29の爆撃にさらされ、グラマンの襲来。私達の部隊が熊本御船町の丘の上に駐留していたとき南熊本市がB29に爆撃されました。頂度夕方から夜にかけてでしたが、焼夷弾が雨あられの如く降り注ぎあちらこちらで火災が起こりました。
　被爆地から御船町まで逃れてきた人の姿は洗面器を頭にかぶり鼻緒の切れた下駄を下げた姿でした。おそらく身を守り逃れるに必死だったのでしょう。
　部隊も解散、大分市に引き揚げたのですが私の生れ育った家はもとより大分市の中心部は焼野ヶ原になっていました。戦死した先輩や同僚が沢山居ることも知りました。
　広島、長崎に史上初めて原爆が投下され地獄の思いをさせられた人達。「静かにお眠り下さい。誤ちは繰り返しません」と誓った言葉は今も僕の心のなかに生き続けています。
　一体あの戦争は何だったのか、何の為に？　と問い続けてきました。
　歴史に学び歴史を鑑みに平和と民主主義、近隣諸国との友好、互恵、協力、戦後七〇年。平和の国造りにつとめてきました。
　私は八月十五日を迎える度に当時を思い起こし平和のありがたさを噛みしめています。

　　　　　　　村山富市（八月十五日を21歳、熊本県で迎えました）

PROFILE：1924（大正13）年大分県生まれ。大分県職員労働組合書記として労働運動に取り組み、大分市議、大分県議を経て'72（昭和47）年日本社会党から衆議院議員選挙に出馬し初当選。8期をつとめる。'94（平成6）年第81代内閣総理大臣就任。

石川雅也

## 八月十五日　全員集合「敗戦で君はどうするのだ」と聞かれた

　昭和20年8月15日は山梨県甲府にあった連隊の初年兵（20才）として兵役についている。

　米軍が上陸してきたらゲリラ隊になって個々に撃破、全滅させるとの命令で各班が小さな穴を掘って備えた。チビな兵隊のぼくは壕舎をつくる「使役」で、甲府市の空襲跡から釘を集める係だ。釘は貴重品だ。力仕事ではさっぱり役立たず、のんびり釘を抜いている。なにしろ、どこにいても富士山が大きく見える。「いいな。やっぱり富士山は絶好な画題である。」などうれしい発見に夢中だった。戦死しないうちに少しでも富士山を写生しよう。などとのんきな空想をたのしんでいた八月十五日の昼さがりである。

　全員集合は「米軍が伊豆半島か千葉の房総半島に上陸、大攻勢が始まる。連隊は山に入って屈強なゲリラ隊となって迎え討つ大作戦で士気を高めよう」という話だと思った。各班への帰り道「君はどうするのだ。日本が敗けるなんてとんでもない。決死隊をつくって米軍を上陸させないぞ。」と、となりの戦友に云われた。

　敗けた。戦争は終わり、空襲警報はならないのだ。「部屋いっぱい明かりをつけていいのだ！　前のように絵が描ける」と夢の実現に夢中だった。

　その後、すぐ自宅に戻れると思ったが残務整理に一ヵ月。やっと九月になって復員。とにかく学校へ行って残りの単位を取らなくちゃと思った。教室（アトリエ）のガラスは割れ、モデルのためのストーブの石炭も文部省の特別配給という有様。雑誌に「まんが」を描くことしか仕事ができないが、出版界も動いている印刷機械が少なく、少々のカストリ雑誌がパラパラ、露店に並んでいる。いい紙もないから出版社も元気がない。それでも新聞社には政治漫画が始まっていた。ぼくは政治漫画が苦手である。無責任な笑いを描きたかった。惨たる空襲の焼け跡には「笑い」が歓迎される。雑誌も漫画のページを増やした。第一次の漫画ブームといわれた。

　　　　石川雅也（八月十五日を20歳、山梨県甲府市で迎えました）

PROFILE：石川進　1925（大正14）年東京生まれ。'47（昭和22）年共同通信社入社。地方新聞に漫画・ニュース図解を配信。'49年に文部省の「視覚教育部門」で大臣賞受賞。漫画グループ展「シャリバリ」に創立以来34回発表。2013（平成25）年逝去。

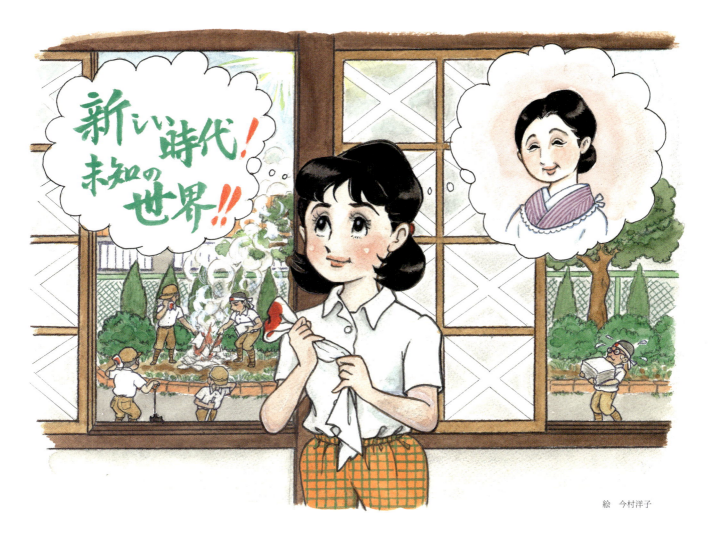

絵　今村洋子

## ハルビンの母の顔が浮かんだ

　昭和二十年一月末、脚気に罹り、東京の学校からハルビンの親元に帰っていた私は、二か月後の三月、危険だからと止める家族や周囲を説得して復学するために東京にもどりました。

　日本中が大変な時に、女でも何かしなければ、という思いがあったからです。

　東京は連日の空襲で焼け野原になり、勉強するどころではなく、毎日、学徒動員による陸軍造兵廠での作業におわれていました。

　八月の暑い日、途方もなく威力のある爆弾が広島に落とされ、もうこれ以上戦争を続けることは無理だろうという兵隊さんの声がどこからともなく聞こえてきました。

　そして数日後、造兵廠行きは中止となり学校にもどることになったのです。

　八月十五日、天皇陛下の玉音がとぎれとぎれに響く中、早くも大学に駐屯していた兵隊さんたちが焼く書類の煙が校庭にたなびいていたことを昨日のことのように覚えています。

　それを見ながら私は、戦争に負けるということの羅針盤が壊れたような無力感と、これからの生活がどうなるのだろうかという不安感が一度に襲いかかってくるように感じ、胸がしめつけられました。

　しかし一方では、間違いなく迫ってくる"新しい時代"を自分の力で掴み取らなければならない！　という期待で胸が躍るのをおさえられなくもありました。

　新しい未知の世界が展開されることが大きな夢となってきたのです。

　それは暑い暑い夏の日のことでした。

　ぼーっと、ハルビンで別れた母の顔を思い浮かべていました。

石原一子（八月十五日を20歳、東京で迎えました）

PROFILE：1924(大正13)年中国大連生まれ。'52(昭和27)年高島屋に入社。'54年一部上場企業初の女性取締役に就任。経済同友会初の女性会員となる。著書に『女は人材』など。

鮎沢まこと

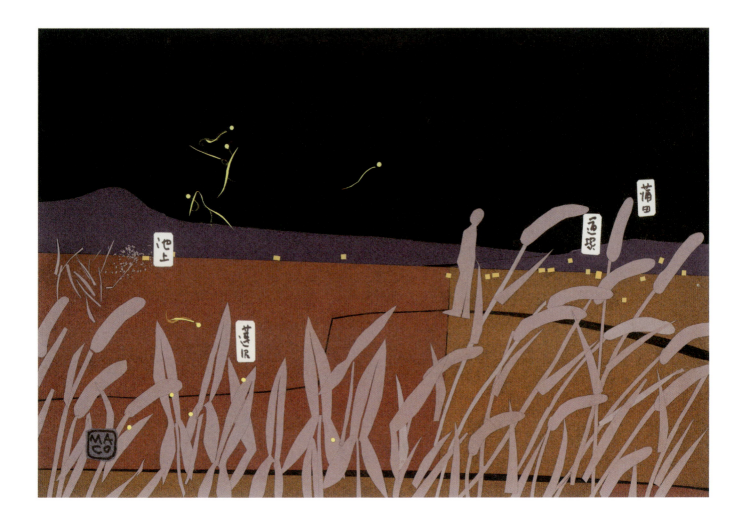

## 蒲田のホタル

　三月十日の空襲で東京は焼野原。蒲田も例外ではありません。
　当時、北糀谷にあった私共の小さな工場も焼け（他に、池上に住宅、工場、こちらは焼け残り）蒲田の町工場は全滅。廃油が流れていたドブに、汚れたものが流れなくなって、綺麗な水が流れるようになったのです。
　そんな或る夜、焼け跡の道を歩いていると、牛の鳴き声が聞こえて来ました。焼け跡に牛。まさかと思い身をかがめて透し見ても、いる筈もありません。
　牛蛙（食用ガエル）の大きな声でした。国敗れて山河在り。僅かの間に自然の一部が戻って来たのです。蓮沼辺りの溝に蛍が発生していました。何十年も蛍なんか見たことがないのに、どこで命をつないでいたのでしょう？　フシギという外、ありません。
　幼な児のさまよえる魂のように見えました。その夏以来、牛蛙も蛍も見掛けることはありませんでした。
　終戦の夏の日の一瞬の白日夢のようでした。（絵は凝り過ぎて失敗しました）
　十九才の私。工業活動も停止し、することもないので東急電鉄に入社。大岡山にあった事務所に入りました。
　当時の青年は永生きするつもりはなかったのです。また出来るとも思っていませんでした。
　広島と長崎に原爆が落とされ、やがて終戦となりました。

　　　　　　　鮎沢まこと（八月十五日を19歳、東京で迎えました）

PROFILE：相沢孚　1925(大正14)年東京生まれ。一コマ漫画を中心に活躍。'83(昭和58)年『吹けばとぶよな』で第12回日本漫画家協会賞優秀賞受賞。2010(平成22)年『TWILIGHT HOSPITAL　院内感染笑候群』で第39回日本漫画家協会賞大賞受賞。

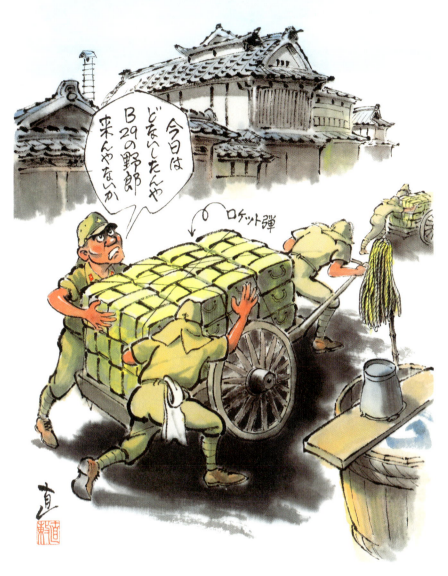

## 無くした歳月、得た未来

　終戦目前の六月。学徒動員先の播磨造船所で召集の電報を受け、京都伏見の連隊に入営した。十七歳だが異例の正規兵である。十代から四十代まで最後に掻き集めて編成したような部隊。厳戒の軍用列車で移送されたのが熊本県の温泉町・山鹿だった。

　配備された兵器は「ロタ砲」なる珍品。ロケット対戦車砲の略称でバズーカ砲の日本版である。本土決戦に向け、あわただしい軍務が続いた。しかし播磨地獄の異名があった学徒動員に比べると衣食は良く、しかも入浴は温泉、破局を予測してか体罰は皆無だった。

　連日、B29の大編隊が上空を通過、大牟田や久留米が夜襲を受け、北の空を真っ赤に染めた。ある日、演習の帰路、遥か西の地平線に奇妙な球形の雲を目撃した。後年、それが長崎の原爆であったことを知り慄然となる。

　山鹿へはグラマン戦闘機が超低空で襲ってきた。米兵の顔が機上に見える。機銃掃射と共に爆弾を投下した。たまたま歩哨に立っていた私は必死で身を伏せた。正気に戻ると周りが煙でもうもう。近くの民家を爆弾が直撃し、赤ん坊が痛ましい犠牲となった。

　各自の遺書、髪、爪を上官に提出。まだ半信半疑ながら末期を悟る。それから間もなく八月十五日を迎えた。拍子抜けのように敵機が来ない。不気味な静寂。正午に「玉音放送」があるとの通達があった。徹底抗戦の命令だろうか。最寄りの駅に到着したロケット弾を、平常どおり大八車で火薬庫に運ぶ途中、民家から洩れるラジオを直立不動で聞く。雑音だらけで意味不明。そのまま作業を続ける。夜になって隊内の気配で降伏を察した。

　無念だった。「白人支配打倒」を太平洋戦争の大義と信じ、軍国少年に徹した幾歳月が水泡に帰したのだ。一方、これで厳しい圧政から解放されるという安堵感が、じわっと湧いた。複雑な胸中だった。兵士達の間に会話は少なく、なかなか眠りにつけなかった。

　　　　　土田直敏（八月十五日を18歳、熊本県で迎えました）

PROFILE：1927(昭和2)年京都府生まれ。京都新聞記者を経て30代から時事漫画家となり、新聞、週刊誌、テレビ報道番組などに漫画を描く。産經新聞の政治漫画連載は34年間で1万回以上。

―― 小山内美江子

## 灯りが来ました

　私の八月十五日は、あまりドラマチックではなかった。
　空は真っ蒼に晴れ渡り、カッという暑さで注意力などどこかに行ってしまっていた。
　当時、女学校の三年生で、海を埋めたてた広大な敷地に建設された工場群のうちの一つで、多分、兵器の一部になるのであろう部品のチェックが私の勤労奉仕だった。それを昨日のうちから十一時半までには全員工場と工場の間の広い通路に整列しているようにというお達しがまわっていたが何があるのかはさっぱり分らなかった。けれど一学年全員が縦に長く並ぶと、小うるさい中年の国語教師が言った。
　「今から三十分後に玉音放送がある。玉音とはかしこくも天皇陛下のお言葉のことです。全員、姿勢を正して有難く承ること」
　キッカリ三十分後にスピーカーから、その玉音が流れた。けれど、雑音が多く、お言葉をはじめて耳にした抑揚で、懸命に耳を傾けても途切れ途切れのお言葉だったから、私は耳を傾けている方へ重心が移って突んのめるようにしゃがみ込んでしまった。
　当時、よく貧血を起こしていたから隣りのA子が素早く私の脇の下へ腕を入れると仲間に目で合図を送ったらしく、私を隊列からひきずり出すようにして、作業を中断していた工場に戻ると、二人とも何やらホッとして、それぞれの持ち場の椅子にすわり込んだが、玉音は何を仰ったのだろうと急に気になりだした。（戻る？）と聞いたらA子はきっぱりと首を横にふった。
　どうせ叱られるのなら此処にいた方がよい。それほど暑い日だったと思う。
　暫くして玉音をきいた人々が帰って来たが、徴用工と呼ばれていた男性群の中で泣いている者あり、当時、鉄かぶとと言っていたヘルメットを力いっぱいコンクリートの床に叩きつける者あり、転がって行く鉄かぶとの凄まじい音に、私とA子は手をとり合ったまましゃがみ込んだが、そこから焼け痕の我が家に帰るまでの記憶は途絶えている。
　多分、いつものような夕食を終えてからのことだが、父が「さて、明日からはどうするかだ」とつぶやいたが誰も答えるものはいない。虚脱したような……とはあのことを言うのだろうか。誰もが座ったままで、どの位の時間がすぎたのだろうか。母がはじかれたように立ち上がって父も私も弟もぎょっとしたように母を見上げた。母は電灯を覆っていた黒い布をゆっくりとはずした。部屋が驚くほど明るいではないか。一瞬、ちがう世界に来てしまったのかと思ったが、表へ出て見た。
　真っ黒い闇は広がっていたが、そのうち一つ、二つと明りがついてバラックの中の人の声も聞こえたようだ

ったが、私には母と一緒に表へ出て目にした灯りの色が忘れられない。
　この後、もう二度とこのようなことはおきないのだ、と心の底から安心感が湧いて来たのだが、今度は占領軍だ、何をされるかわからないという噂がもう出まわっている。

PROFILE：笹平美江子　1930（昭和5）年神奈川県生まれ。脚本家。特定非営利法人「JHP・学校をつくる会」代表。代表作にTBSのテレビドラマ『3年B組金八先生』、NHK大河ドラマ『徳川家康』『翔ぶが如く』など。

絵　今村洋子

後に、NHKのテレビ小説を執筆するに当たって、資料を貸し出して貰ったのだが、私が倒れたあの暑さは日本人全員が焼きつけられた思いだろうと長いこと決めてかかっていたが、その資料で北陸の一部だけが曇りであることを発見した。─それでいいのだ。みんなで渡ればほんとうは恐いのだ、と、その時、不意に胸を突かれた思いがした。その思いは七十年経っても、私の胸の中に矢じりのように残っている。

小山内美江子（八月十五日を15歳、神奈川県・京浜工業地帯どまん中で迎えました）

―――― サトウサンペイ

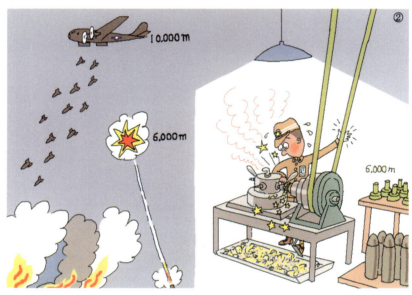

## 戦争とは悲しいもの

　昭和二十年三月十四日の大阪大空襲で、父の工場と店が全焼。母と幼い弟妹は、わずかな荷物を持って、見知らぬ田舎に「強制疎開」をさせられます。
　同年六月十日、自宅も大空襲で全焼。
　眉毛が燃えそうなほど熱い焼け跡をさ迷い、多くの焼死体を見ました。戦争は大量の人命を奪います。戦争は悲しいものです。

●青い目の米兵を見た
　ぼくは、終戦の年は旧制中学四年生でした。中三から始まった学徒動員のため、勉強はせず、京都沿線御殿山の枚方陸軍造兵廠で高射砲の弾丸を作っていました。工場は24時間態勢、昼勤と夜勤とが一週間交替で来ます。
①昼間の勤務のときでした。空襲警報になれっこになって、防空壕に入らないでいたら、突然、米戦闘機カーチスP51が、ぼくを狙って機銃掃射をして来ました。激しい銃撃音、土煙……。そのとき、初めてアメリカ兵を見たのです。青い目でした。
②ぼくは旋盤で高射砲の信管を作っていました。高射砲の弾丸は、飛行機の近くで爆発させて落とします。ところが、米爆撃機B29の高度は1万メートル、ぼくたちが一生懸命作っていた信管の目盛りは、最高が6千メートルでした。
③八月十五日の正午、山の上の工場広場で、玉音放送（天皇のお声）を聞き、翌朝、学徒動員が解散になりました。
　戦災に遭った「焼け出され組」の帰り先も、ほとんどが大阪方面で、そちらのプラットホームは、生徒たちで鈴なりになっていました。しかし、反対側の京都、奈良方面行きは、二、三人しかいませんでした。

PROFILE：佐藤幸一　1929（昭和4）年大阪府生まれ。京都工業専門学校（現・京都工芸繊維大学）染色科卒。'65（昭和40）年から27年間、朝日新聞に連載漫画『フジ三太郎』を描く。'66年文藝春秋漫画賞、'91（平成3）年都民文化栄誉賞受賞。'97年紫綬褒章受章。

郵便はがき

料金受取人払郵便

国立局承認

**577**

差出有効期間
平成29年6月
30日まで

1 8 6 - 8 7 9 0

株式会社 **今人舎** 編集部 行

（受取人）
東京都国立市北 1—7—23

## **今人舎** の本

| | | |
|---|---|---|
| 私の八月十五日 ①昭和二十年の絵手紙 | 本体3,200円+税 | 冊 |
| 私の八月十五日 ②戦後七十年の肉声 | 本体2,800円+税 | 冊 |
| もう10年もすれば… 消えゆく戦争の記憶―漫画家たちの証言 | 本体1,800円+税 | 冊 |
| 三月十日の朝 | 本体1,400円+税 | 冊 |
| 雨ニモマケズ Rain Won't | 本体1,500円+税 | 冊 |
| レッド ツリー | 本体1,600円+税 | 冊 |
| 泣いてもいい？ | 本体1,500円+税 | 冊 |
| 赤い大地　黄色い大河 | 本体1,900円+税 | 冊 |
| 俵万智3・11短歌集 あれから | 本体1,200円+税 | 冊 |
| 笑いと元気が湧く 林家木久扇3・11俳句画集 これからだ | 本体1,200円+税 | 冊 |
| 世界の言葉で「ありがとう」ってどう言うの？ | 本体1,200円+税 | 冊 |

※申込欄に冊数をご記入いただければ、裏面のご住所へ送料無料でお届けします。
　上記以外の今人舎の本についてはホームページをご覧ください。
TEL ☎0120-525-555　FAX ☎0120-025-555　URL http://www.imajinsha.co.jp/

# 私の八月十五日　②戦後七十年の肉声

## ・・・ご愛読者ハガキ・・・

今後の出版の参考にさせて頂きたく、下記にご記入の上、是非ご投函ください。

| ご氏名 | （　　才） |
|---|---|
| ご住所（〒　　　　）　　　　　　　　　　　　　　　　　TEL（　　　） | |
| ご職業 | |

どこでお買い上げに
なりましたか?

書店では、どの
コーナーにありましたか?

この本を
お買いになった理由
- たまたま店頭で見た
- 人から聞いた
- 著者のファンだ
- その他

本書についてのご意見・ご感想をお聞かせください

●はしゃぐ友だち、乗っかるぼく

みんな長い暗い戦争から解放されて、正直なところ、少しはしゃいでいます。

「おーい、おまえー。大阪行きの定期、持っとるやろ」

動員中でも、たまに学校へ行くこともあったので、そちら回りの定期券を持っていることを友だちは知っていました。

「今日は切符買わんでもええで、キセルしたらええねん」

「キセルてなんや？」

「定期券見せて降りたら、切符いらん」

「第一、今日は、駅員なんかおらんわ」

「キセルせーよ、キセルせーよ」

の大合唱。これは当然ながら車掌に聞こえていたはずです。

終戦の翌朝は、雲一つない青空でした。電車はがらがらで、窓外にはのどかな田園風景がつづきます。快い緑の風を受けながら、ぼんやり、うっとり、眺めていました。

●流行語大賞？

④駅に着いたら、たしかに改札口は無人でした。通ろうとすると、当の車掌が追っかけてきて、ぼくをまた電車に乗せて、大きな駅に連れて行きました。

駅長室では数人の駅員さんたちが、輪になって、日本の敗戦を悲しんでいました。そこにぼくが現れたのです。駅長が聞きました。

「どないしたんや？」

「こいつ、キセルしよりましてん」

「おまえみたいなやつがおるから、日本が負けたんや！」

戦後、大流行した言葉です。たぶん言われた一号は、ぼくでしょうねえ。

サトウサンペイ（八月十五日を15歳、大阪府で迎えました）

## 日本が戦争に負けたらしいばい！

　その日、学徒動員でさせられていた貨車から石炭を降ろす仕事は、何故か休みだった。
　同級生に寺の住職の息子がいて、寺の近くの池が、格好の遊び場になっていた。
　僕は黒の金吊り（当時の水泳用の褌）を穿いて、久しぶりの休みに、友達五、六人とその池で遊んでいた。
　昼頃、別の友達が「天皇陛下の放送があるらしいばい」と、僕らを呼びにきた。
　全員で寺へ走っていくと、ラジオから雑音だらけの音声が流れていて、大人たちの何人かが泣いていた。
　僕には、何を云ってるんだか聞き取れなかった。
　友達が言った。
　「日本が戦争に負けたらしいばい」
　「えー、降参したとな？」
　その後何度となく味わった、人生が変わる一瞬。
　諸行無常。
　この時が、初めての経験だったような気がする。

　　　　　高倉　健（八月十五日を14歳、福岡県遠賀郡香月で迎えました）

PROFILE：小田剛一　1931(昭和6)年福岡県生まれ。映画俳優。'56年『電光空手打ち』の主演でデビュー。代表作に『日本侠客伝』シリーズ、『幸福の黄色いハンカチ』『鉄道員』など多数。2013(平成25)年文化勲章受章。'14年逝去。

絵 ちばてつや

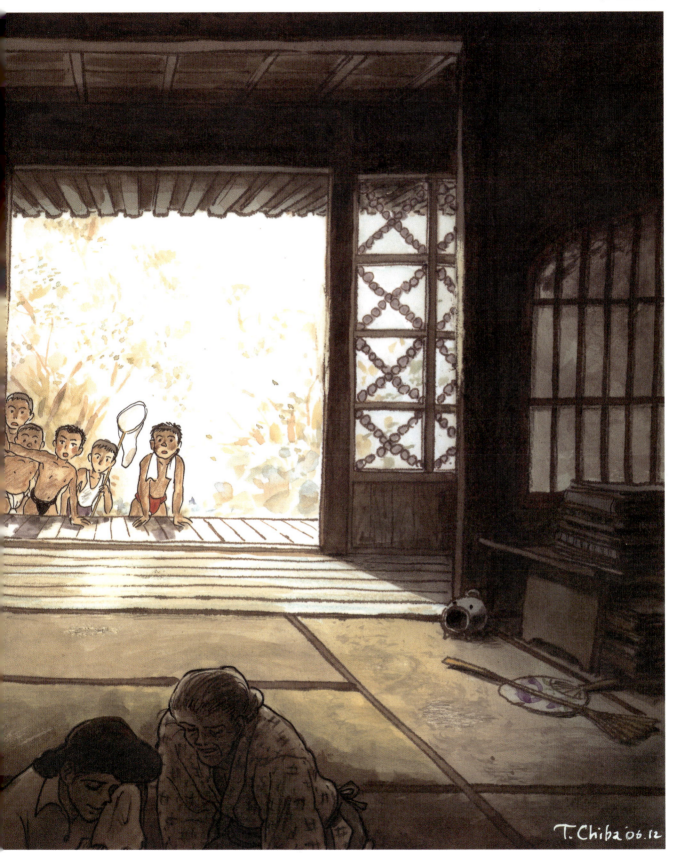

―― 山田洋次

## 満州育ちの私たち

　歳をとるにしたがって、物忘れがひどくなる。昨日のこと、先月のことや去年のことが思い出せなくて苦労する。「寅さん」の第一作をつくったのは四十五年以上前で、その前後のことはわりに覚えているが、二十作、三十作をつくっていた頃のことは悲しいかな、ぽっかりと記憶から抜け落ちている。しかし遠い昔、満州で過ごした少年時代の記憶はいささかも衰えない。それどころか、思い出すたびに新しいディテールがつけ加えられて、ますます鮮明になるような気がしてならない。

　父親の転勤にしたがって、さまざまな都市を転々としながら少年時代を過ごした。最初は瀋陽、次には白系ロシア人が作ったエキゾチックな町ハルビン、小学校に入ったのが長春、ふたたび瀋陽に戻り、いったん東京で過ごした後に黄海を渡って、アカシアの大連に行き、ここで敗戦といった具合である。

　特急あじあ、スミルノフのロシアパンやチーズ、ビクトリアの洋菓子、ヤマトホテルのディナー、水餃子、天津包子、寒い冬の日に白い息をまきちらしながら走る馬

PROFILE：1931（昭和6）年大阪府生まれ。東京大学法学部卒。映画監督。'77年『幸福の黄色いハンカチ』で第1回日本アカデミー賞最優秀賞受賞。'69年から『男はつらいよ』シリーズの監督、'88年から『釣りバカ日誌』シリーズの脚本を手がける。'96（平成8）年紫綬褒章受章。

絵　森田拳次

　車、洋車、広々とした松花江の向こうに沈む夕陽、星ヶ浦の海水浴など、少年の日の思い出は形や色だけではなく、匂いや味、皮膚にあたる寒さや耳に残る音や声まで含めて、限りなく浮んでくる。しかし、それに混じって、黒々としたシミのような重苦しい思い出が、脳裏を横切るのを否定するわけにはいかない。つまり当時、低賃金で日本人に酷使されていた中国人の悲惨な暮らしぶりであり、その中国人に対する日本人の故なきごうまんな差別、少年の僕たちはそれを当然のように思っていたのである。

　満州育ちの人間は誰でもそれを知っているから、思い出話に花を咲かせても、心のどこかに原罪意識のようなものがあり、ある種の共感を抱きあえるのである。その上、引き揚げという苦しい思い出を共有しているので、僕たちは単なる同郷人とは異なる、特別な絆で結ばれているのではなかろうか。

　　山田洋次（八月十五日を13歳、中国旧満州大連で迎えました）

―― 丸山　昭

絵　水野英子

## 愛宕山の誓い

　一九四五年八月、戦争が終わった。私は甲府中学の三年生だった。戦争は終わったのだが、その日まで一貫して、皇国のため天皇陛下のために死ぬことしか教えられなかった頭が、新しい事態を飲み込むのは容易ではなかった。

　その月の末、同級の親友二人と私は、焼け野原と化した甲府の町を一望する愛宕山の山頂に集まった。マッカーサーとアメリカ兵が、占領軍としてついに厚木に侵入したと聞いて、こうしてはいられないという思いにせき立てられ、顔をあわせたのだった。三人とも日本の国と天皇陛下のために死ぬには、もうこの機会しかないと思い詰めていた。

　厚木の米軍基地に斬り込んで、死ぬ前にたとえ一人でもいいから米兵に天誅を下そう。明日、伝家の日本刀を背負い、あるだけの米を持って、ここから出陣しよう、と話は決まった。空襲で焼かれてしまって刀などはあるはずもなかったし、厚木がどこにあるかも定かではなかったが、三人は真剣に出撃を誓い合った。

　「風は蕭蕭として易水寒し、壮士ひとたび去りて復た還らず」という、春秋戦国の刺客が旅立ちの別れに詠じたと伝えられる詩の一片なんぞが頭をよぎって、悲壮感に身震いがする。これが別れの杯だと、一人が隠し持ってきたぶどう酒を酌み交わした。

　しかし、事が洩れて三人は家に軟禁され、壮挙は未遂に終わった。

丸山　昭（八月十五日を15歳、山梨県甲府市で迎えました）

PROFILE：1930（昭和5）年山梨県生まれ。漫画編集者。'53年学習院大学卒業、講談社入社。編集者として手塚治虫はじめ数多くの漫画家を担当。2001（平成13）年手塚治虫文化賞特別賞受賞。

# 八月十五日を6〜12歳でむかえた人びと

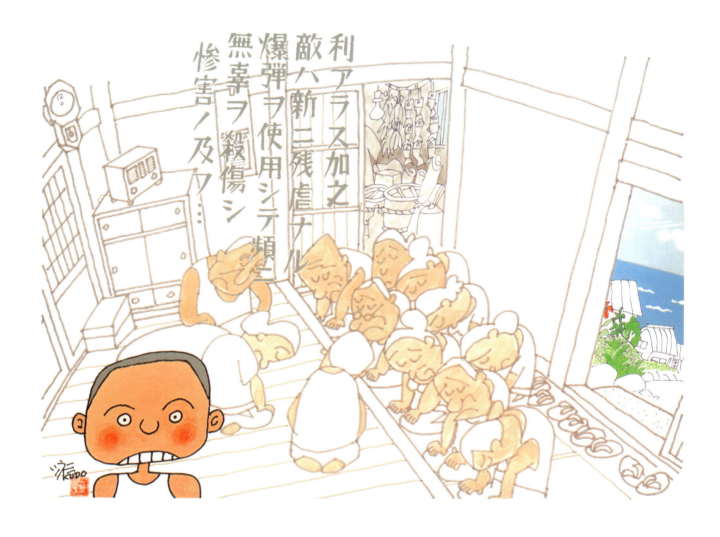

## 玉音放送

　北海道増毛郡の舎熊という漁村の母方の祖父母の家で私はその夏を過ごしていた。
　かつては鰊漁で栄えた一帯である。
　父が病で他界、母子家庭の札幌での生活であったが、市の郊外の飛行場の整備などの作業で主婦も動員されることになったため、その間祖父母の家に預けられたのである。小学六年生の夏であった。
　札幌の空は、日中は赤とんぼと呼ばれていた練習機のエンジンの音———夜は防空サーチライトの交差の光———舎熊村は蝉の声と波の音だけの別世界であった。
　八月十五日。
　昼近く、近所から十人ほどの人が祖父母の家に集まってきた。土間に敷いたゴザの上で沈んだ表情のまま無言の人たち。
　祖父がラジオのスイッチを入れた。
　当時のこの村ではラジオのない家があったらしく、なにか放送を聞くために集まってきたのだと分かった。
　玉音放送が始まったが、小学生の私にはよく理解できなかった。「敵ハ新ニ残虐ナル爆弾ヲ使用シテ……」「堪ヘ難キヲ堪ヘ忍ビ難キヲ忍ビ……」の部分だけは聞き取ることができたのを覚えている。
　遊び相手の近所の子供たちが、口々に「ソ連がここにも攻めてきてみんなを捕虜にして連れていくんだと！」と話しているのを耳にして、私はぞくぞくっと震えが全身にきたのを思い出す。
　何日か後、母が迎えにきて札幌に戻ったが、静かな空に初めて戦争が終わったことを実感したのである。

<div style="text-align:right">工藤恒美（八月十五日を12歳、北海道増毛郡で迎えました）</div>

PROFILE：1933（昭和8）年北海道札幌市生まれ。'62年北海道大学文部事務官の職を辞し上京。1コマ漫画、新聞4コマ漫画を中心に活動。'81年漫画集『ツッパラサール学園』で第27回文藝春秋漫画賞を受賞。

片岡　輝

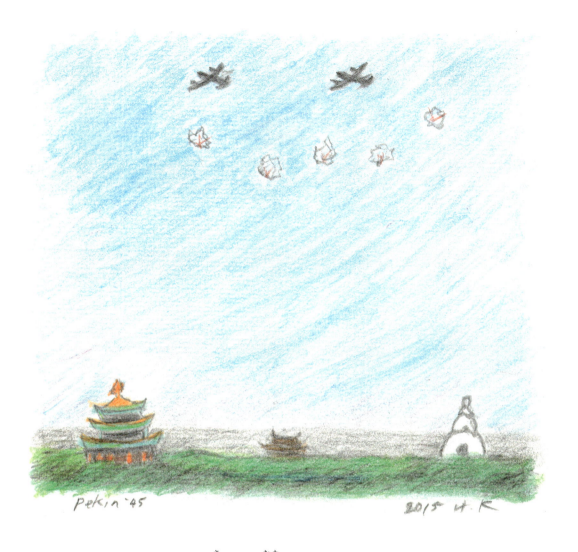

## 醒めた虚しさのなかで

　西城第二国民小学校の校庭から見上げた北京の空は、雲一つなく晴れ上がっていました。めったにない空襲警報が出たので、防空壕へ避難しようとしたとき、誰かが空を指差して、「B29だ！」と叫びました。頭上で、1センチほどのキラキラ光るB29とおぼしき数機が、ゆっくりと飛んでいました。遠くでパン・パン・パン……という音が鳴り、編隊飛行をしている機体よりはるかに下の方で、白い煙が線香花火のようにいくつもいくつも開きました。編隊は、爆弾を落とすでもなく、高射砲が届かない高度を悠然と通り過ぎていきました。子どもなりに大きな無力感を味わったことを鮮明に覚えています。
「やっぱり、うわさの通り、日本は負けるんだ」……敗戦のうわさは、昭和20年の年明けの頃からささやかれていたのです。
　8月15日の玉音放送をどこで聞いたのかは、正確には覚えていません。校庭だったのか、重大放送があるというので休校になって、自宅で聞いたのか？　ただただ、安堵感と、これからどうなるのかという不安感が、父が現地招集で出征して不在だったこともあり、小学6年生の胸の中で激しく渦巻いていたことを記憶しています。幸い、父は現地除隊となり、翌21年5月に、家族そろってLSTで佐世保に引き揚げてきました。
　戦時下に日本軍が中国でしたことや、経済進出の先兵として在留邦人が果たした役割について知ることになったのは、東京裁判が始まって戦争の実態を知ったり、教科書の墨塗りをしたり、民主主義教育で誕生した社会科で学習したりした数年後のことで、中学生なりの正義感と罪悪感で侵略へ知らないうちに加担していたことへの反省と嫌悪感に苛まれました。そしていま、自虐史観を云々する勢力の台頭に人としての怒りを禁じ得ません。宮城遥拝も軍事教練も防空壕掘りも学徒出陣も戦場での殺し合いも孫たち世代に二度と繰り返させたくありません。戦争を拒み、平和を死守するために、一人ひとりが出来ることを、いま、この時にすることが、新憲法のもとで育った世代の国民が次世代に対して負うべき責任であり、義務だと信じています。

片岡　輝（8月15日を12歳、中国北京で迎えました）

PROFILE：1933（昭和8）年中国大連生まれ。東京家政大学名誉教授・元学長。詩人。文学者。慶応大学卒業後TBS勤務を経て、執筆活動を開始。『とんでったバナナ』『未来少年コナン』などの作詞のほか、著書多数。

―――― コタニマサオ

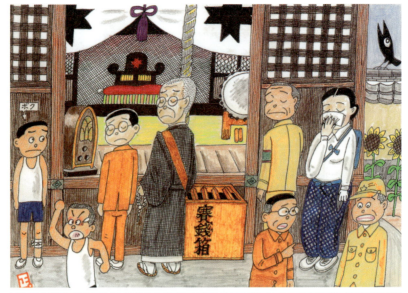

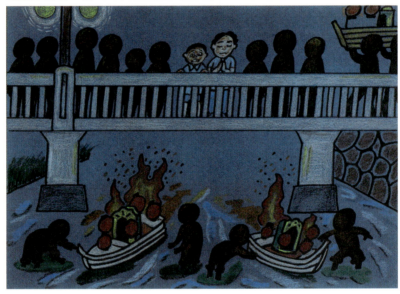

## 頑張ろうな

　大東亜戦争も終りに近付いた頃、神戸に近い兵庫県美囊郡三木町（現三木市）の町の中央にある本要寺の境内の強制立退きの通知が来た。本堂や庫裡、妙見堂などは難を免れたが、すでに梵鐘は供出でとられていたが鐘堂や、町の古文書を収納している宝蔵、広い境内と墓地のほとんどが対象となっていた。

　隣接する民家や商店などにも赤紙がベタベタと貼られ、八月に入ると瓦が外され、柱にロープを縛って綱引きよろしく次々と引っぱって壊して行った。

　本要寺は、羽柴秀吉が本陣を置いた由緒ある寺で、私の生家だ。丗三世住職の父は、立退きの線引きに納得がいかぬと怒り、自分の代に寺域を減らすことを嘆き悲しんだ。

　京都の基督教系大学の予科に入り下宿をしていた長兄の所を訪ねた私に、「京都や奈良はアメリカも空襲はしないのや、それに大きな声では言えんが、日本は近い内に負けるそうや」と声をひそめて言った。

　夏休み中だった八月十五日、小学校六年生だった私は、妙見堂の前へ父が運んで来たラジオで玉音放送を待つことになり、次兄や友だちとお堂横の床机の上で将棋をしていた。

　やがて、玉音放送が始まったが、雑音が邪魔をする上、難解な言葉もあって、よく理解できなかったが、戦争に敗れたことだけは大人たちの反応で分かった。一寸前に京都で長兄から予言めいた話を聞かされていたので「やっぱり」と思いショックは少なかった。

　八月十五日は、関西ではお盆の精霊流しの日だ。夜になって、母と二人で近くを流れる美囊川に向った。その一年間で亡くなった人たちの新盆の棚を小舟に乗せ川に流す行事があり、点火された小舟は燃えながら川下の西へと流されるのだ。

　「この中には、戦死者だけでなく、いろんな戦争犠牲者が居られるんや」とつぶやいて橋の上で合掌した母は、「これからどうなるか分からんけど、頑張ろうな」と私に言った。

　　　コタニマサオ（八月十五日を11歳、兵庫県三木市で迎えました）

PROFILE：小谷正雄　1934（昭和9）年兵庫県生まれ。神港新聞、産經新聞の記者を経て、'82年日本漫画家協会に入会。中日新聞漫画大賞、ベルギー国際漫画大賞など受賞多数。2003（平成15）年逝去。

西本鶏介

絵　一峰大二

# わたしの八月十五日

　大和三山を望む奈良の田舎で八月十五日を迎えました。国民学校の五年生。十一歳の時でした。玉音放送で聞く天皇陛下の声が祝詞のように聞こえて厳粛な気持ちになり、すぐには日本がアメリカに降伏したとは理解できませんでした。国民学校の一年生として入学し、どんなことがあっても日本は勝つと教えこまれてきた神国少年にとって降伏は信じがたい出来事でした。父のような軍人になってお国のためにつくさなくてはとひたすらがんばってきたのです。

　日中戦争で傷痍軍人となった父は太平洋戦争でも再び応召され、済州島にいました。「これでお父さんが無事帰ってこられるよ」と、母がいった時、なんだかほっとして、お国のために死ぬことも尊いけれど、お父さんの元気な顔を見られる方がうれしいかもしれないと思うようになりました。友だちの中には戦場へ行ったまま二度ともどってこないお父さんがいましたから。

西本鶏介（八月十五日を11歳、奈良県で迎えました）

PROFILE：西本鶏介　1934（昭和9）年奈良県生まれ。児童文学評論家。児童文学作家。昭和女子大学名誉教授。評論集に『西本鶏介児童文学論コレクション』（全3巻）など。

―― 鈴木伸一

## 父帰る

　あの八月十五日、よく晴れた暑い日だった。
　私は旧満州（現・中国東北地区）鞍山市の大宮国民学校の校庭に整列してラジオから流れる重大放送を聞いた。
　雑音でよく分からなかったが、教室に戻って先生の話で日本が敗れて戦争が終わったことを知った。それまでは「日本は必ず勝つ！」と皆が言っていたので"敗戦"という言葉に実感がなく、ポカーンとしていたように思う。
　私たちがいた鞍山市には昭和製鉄という巨大な製鉄工場があったので、二度のB29編隊の爆撃で大被害を受けていた。漫画と飛行機マニアだった私は、中国の成都という奥地からはるばるやってくる爆撃機の性能の違いに、（日本は大丈夫なのかな……）という漠然とした不安感を持っていたのだが……。
　終戦直前、ソ満国境を越えてソ連軍が攻め込んできた。家には母と私を含めて男の子三人、父は応召して留守、私たちは不安に怯える毎日だった。

　父は二等兵のまま鳳凰城というところで終戦を迎えたが、日本敗戦を知った上官たちは毎日酒を飲んで酔っ払っていたそうだ。
　武装解除された家族のある応召兵たちは相談して「家が心配なので帰ります」と告げ、上官の前で隊列を作って出てきたそうだ。「正面きっての脱走だった」と父は笑うが、上官は止めることもしなかったという。
　軍服を着ていては危ないので、日本人の家に行き、事情を話して古着を貰って着替え、まだ汽車は動いていると聞いて、とにかく駅に向い、行先不明だが、奉天（現・瀋陽）方面に向かうという石炭列車に潜り込んだ。
　列車は動いたり停まったりで、どこを走っているのか分からなかったけれど、気がついたら鞍山駅に停まっていたので慌てて飛び降りたという。電灯のない街は暗く、月明かりを頼りに家に帰ってきた父は石炭の粉にまみれて汚れた姿だったが、雑音の"重大放送"より、戦争の終わりを強く感じた"父の帰還"であった。

　　　　鈴木伸一（八月十五日を11歳、中国旧満州鞍山市で迎えました）

PROFILE：1933（昭和8）年長崎県生まれ。日本アニメーション協会名誉会員。杉並アニメーションミュージアム館長。『ふくすけ』『ひょうたんすずめ』『おそ松くん』『パーマン』『怪物くん』など数多くのアニメーションの制作に参加。

赤塚不二夫 ───

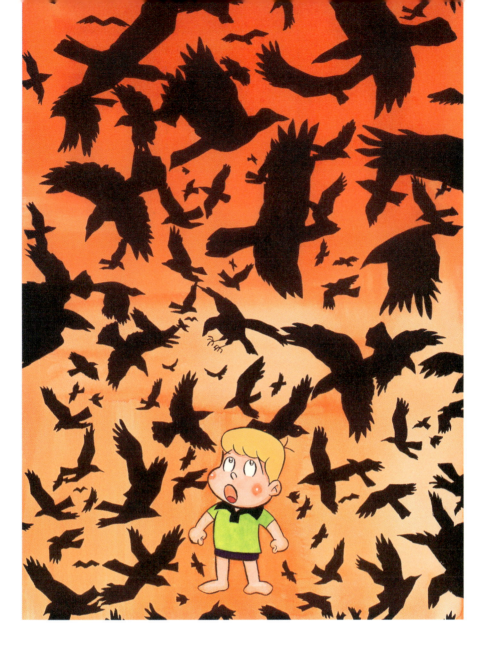

## 赤い空とカラス

　戦争は、日本が負けたのだった。
　その夕方、街の彼方の満州の空は、真っ赤に燃えていた。地上を覆った戦争の火が天空を染めて赤一色に塗りつぶしたかのように、それは燃えさかっていた。
　どこまでも続く大平原、はるか地平の彼方まで、血のような色の広がり。そのなかを何万羽という数知れぬカラスの大群が舞っていた。幾層にも重なって、わめき散らしながら、真っ赤な空を埋めるカラスの群舞。黒いものは次から次へと現れ、そしてどこへともなく飛んでいく。奇妙な叫び声が天地にあふれ、やがて統合されて、不思議な交響曲となる。楽章はとぎれることなく展開し、いつまでもぼくの耳に残る。この赤と黒との不気味で果てしない空間、現世の終末を思わせる色と音の饗宴。その光景は、次の日もその次の日も、夕方になると繰り広げられた。
　そして、小学校四年のぼくはというと、その光景の中に、呆然と、立ちつくしていたのである。

　いまにして思うと、それがぼくの原風景となった。
　大人になってからも、何かの拍子に、赤と黒の光景を思い浮かべる。ときには夢にも見る。ぼくはその中にふわふわと漂っている。そして、しみじみ、ぼくの行き着く先は、その風景の中だと思う。そう思うと、ぼくは何でも出来るような気持ちになる。
　いまの世のもろもろのことが、実であって虚、虚のように見えて実。固定したものはなく、すべてが動いているのではないか。漫画をかいていてもよし、ミュージカルの演出もいい、喜劇のおどけ役もやれば、ジャズフェスティバルにも興味がある。あるいはラーメン屋だっていい。
　何をしたっていいじゃないか。
　金があったって、なくったって、女友だちが何人いようが、酒をのめなくなろうが、決めてしまうことはないじゃないか。
　もともと赤い空とカラスの大群ではないか……。

　　　　　赤塚不二夫（八月十五日を10歳、中国旧満州で迎えました）

PROFILE：赤塚藤雄　1935(昭和10)年中国旧満州生まれ。'56年少女漫画「嵐をこえて」でデビュー。代表作に『天才バカボン』『おそ松くん』『ひみつのアッコちゃん』など。第26回日本漫画家協会賞文部大臣賞受賞。'98(平成10)年紫綬褒章受章。2008年逝去。

倉島節尚

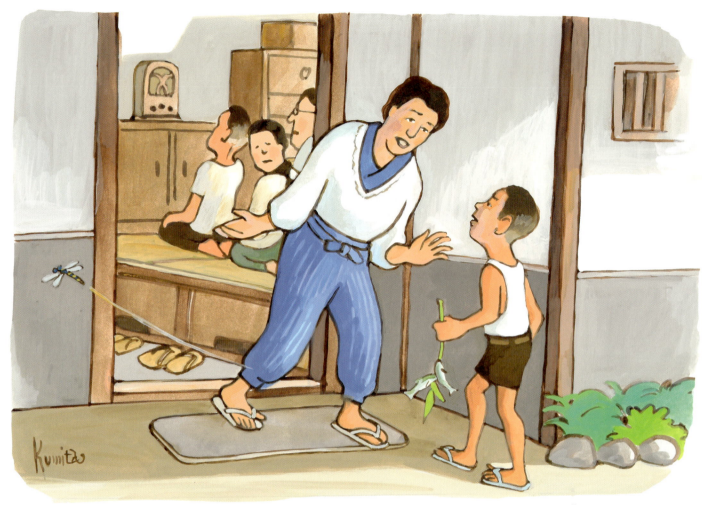

絵　クミタ・リュウ

## それは暑い日のことだった

　昭和20年8月15日、それは大層暑い日だった。そのころ私は信州の佐久に住んでいた。国民学校4年生だった私は、友だちと湯川という千曲川の支流に、川遊びに行っていた。川に入って泳いだり、鮠を捕えようと、川底の大きい石の周りを手で探ったりして遊んでいた。

　遊び疲れて空腹にもなったので、昼ご飯を食べようとうちに戻ったところ、わが家の居間に近所のおじさんやおばさんが何人も集まっていた。みんな難しい顔をしていて何となく物々しい感じだったので、そっとうちに入って行くと、母が早く来て座れと言う。これからギョクオン放送があるのだという。「ギョクオン放送てなんだ」ときくと「天皇陛下の放送だよ」と言って、ラジオの前に正座をさせられた。

　やがてラジオの雑音の中からゆっくりと話す声が聞こえてきた。

　堪エガタキヲ堪エ、忍ビガタキヲ忍ビ……

　子供の私には何が話されているのか分からなかった。放送が終わると集まっていた大人たちが、日本は戦争に負けた、と肩を落としていた。

　みんなが帰った後、母は外地に行っている父の身を案じて泣いた。

　それから70年が過ぎたが、その日の状景は今もはっきりと覚えている。シベリアに抑留されていた父は、3年後に帰国した。

　毎年8月15日に近づくと、こうしたことを思い出すのである。

　　　倉島節尚（八月十五日を10歳、長野県佐久市で迎えました）

PROFILE：1935(昭和10)年長野県生まれ。国語辞典編集者。大正大学文学部名誉教授。'59年東京大学文学部国文学科を卒業後、三省堂に入社。国語辞典、古語事典の編集を担当し大辞林(初版)の編集長に就任。

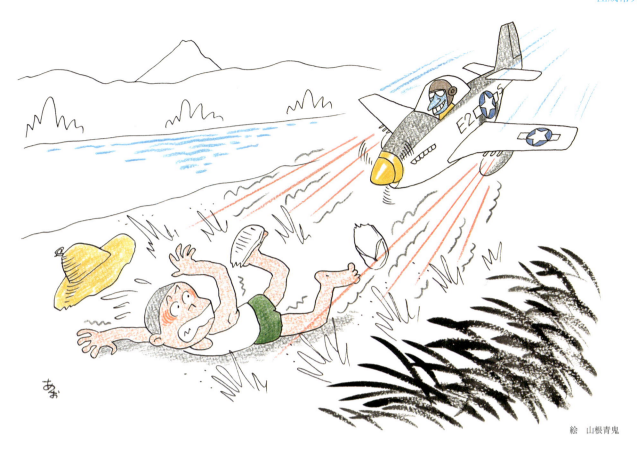

絵　山根青鬼

## わたしの昭和・8月15日

　日本が満州事変に勝鬨をあげて後の、1936（昭和11）年、陸軍・皇道派の青年将校がクーデターを起こし、岡田啓介内閣の閣僚を殺害した。私はこの2・26事件の年、神奈川県相模原市の農家で、三男として生まれた。兵力扶植を目的に、生めよ増やせよの時代だから、さしずめ、戦争の申し子、といったところか。このことは後に写真の道を選び、脇目も振らず、戦争の昭和と、向き合ってきたことと、深い因縁で、繋がっているように、思えたりする。

　物心がつき、学校にあがった時は、小学校が国民学校となり、太平洋戦争も負け戦に転じて、物不足が深刻化していた。生活必需品が、ないないづくし。鉄砲弾にする、といって寺の鐘、家庭の鍋釜までが供出させられた。農家だったから、米や麦には困らなかったが、恨めしかったのは甘いもの。後にアメリカ兵が持ってくる、キャンデー、チョコレートなどは想像もできなかった。その甘味の飢えを熟した桑の実をほおばってはなだめた。

　どこでも、そうだったように、私の学校にも、皇国を徹底させるための、天皇皇后の御真影が祀られた、奉安殿が建っていた。照る日曇る日、弁当を腰にして登校する時、腹を空かして下校する時、必ず、最敬礼を強いられた。

　家のすぐそばを相模川が流れている。都市から離れていたので、東京横浜のような爆撃には遭わなかったが、敗戦間際、一度、米艦載機P51の機銃掃射を受けた。「ダダダダ……」米兵の顔が見えるほどの至近距離。腰が抜けるほどびっくりした。

　天皇の玉音放送は家のラジオで聞いた。親父もお袋も言葉は一言もなかった。私はあの天皇の一風変った言葉の意味は、理解できなかったが、周りの雰囲気で戦争に敗けたことは、すぐに分かった。

　近くの川原に、米軍が砂利採取のため現れたのは、敗戦から間もなく。濃いグリーンのジープ、タイヤが子どもの背丈もあるダンプカー、ブルドーザ、シャベルクレーン―威風堂々とした戦勝国、アメリカの機械力に、子どもながらに驚き、こんな国とよくぞ戦争を、と今でも想い出す。

　ドイツの元大統領、ワイツゼッカーは「過去に目を閉ざす者は、現在にも盲目になる―」との名言を遺している。

　冒頭でも触れたが、私はこれまでの40年間、日本が15年にわたって犯した戦争の過ちを、現地を巡って、呼び戻してきた。戦没した日本人はおよそ310万人、内外の犠牲者は千万単位に及んでいる。

　戦後70年、日本人は、死者への尊厳も、過ちへの戒めも、遠ざけ、モノを至上価値として、走り続けてきた。そして、そのツケを、憲法改正、戦争ができる国として、動き始めている。日本人は8月15日が、総懺悔の日だったことを、本気で考える時がきている。

　　　江成常夫（八月十五日を9歳、神奈川県で迎えました）

PROFILE：1936（昭和11）年神奈川県生まれ。毎日新聞社勤務を経てフリーの写真家に。以後一貫して「戦争の昭和」をテーマに活動し、日本人の現代史認識を問い続ける。写真集著作に『花嫁のアメリカ』『シャオハイの満州』『鬼哭の島』など。木村伊兵衛賞、土門拳賞、毎日芸術賞、紫綬褒章など受賞（章）多数。

―― 桂　歌丸

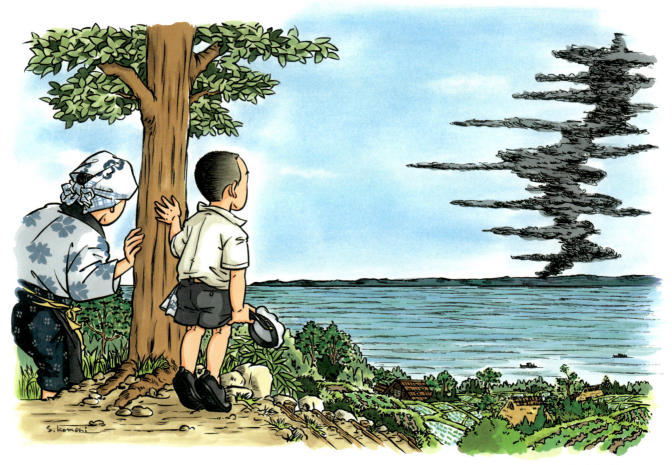

絵　小森　傑

## これで横浜に戻れる

　私のおふくろの実家は、千葉にありました。そこは、裏にちょっと小高い山があって、海をずっと隔てた向こう側が、横浜でした。横浜が空襲にあったときには、黒い煙がもうもうと上がるのが、その山から見えました。あっもう横浜へは帰れないんだな。子ども心にもそう思いました。

　あの八月十五日の昼前、近所の人たちがみんな、ラジオのあるおふくろの家の庭に集まってきました。

　放送がはじまると、大人たちは、だれかれとなく首をうなだれていき、私は、ただならぬような感じを受けました。

　「どうしたの？」って、家の者に尋ねると、「戦争が終わったんだよ……」たったひと言。それ以上は、何も言いませんでした。

　しかし私は、それを聞いた瞬間、「ああ、これでおれは横浜に帰れるんだ」と感じました。まちが焼けてしまったのは、知っていました。それでも横浜から迎えが来てくれるのを心待ちに待っていました。

　たしか小学三年生ぐらいだったと思います。祖母がすぐに迎えにきてくれて、私は横浜に帰ることができました。

　祖母はすごい人でした。自ら焼けたトタンをたくさん集めてきて、焼け跡にバラックをつくり、私と自分の部屋をこしらえ、それからお客さまをとれるようにと、もうひとつ部屋をつくって、すぐに商売をはじめました。水商売をしておりました。

　それから私は、ずっと今でも横浜の、同じ町内にすんでいます。

桂　歌丸（八月十五日を9歳、千葉県で迎えました）

PROFILE：椎名巌　1936(昭和11)年神奈川県生まれ。落語家。'51年五代目古今亭今輔に入門、後に桂米丸門下となる。'66年から日本テレビ「笑点」レギュラー、2006(平成18)年に司会者に就任。2004年に落語芸術協会会長就任。芸術選奨文部科学大臣賞、松尾芸能賞優秀賞など受賞多数。

絵　森田峯次

## もうすぐ帰れるよ

　私にとって、八月十五日は遠くて近い。三五〇万人をこえる尊い命が戦火に散り、今も赤い夕日の満州に眠る同胞のことを想うと、戦後七十年を過ぎても、かたときも忘れることはない。
　昭和二十一年晩秋、コロ島から引揚げ船興安丸は静かに岸壁を離れる。しかしその船中での悲惨な出来ごと、辛酸な体験は一生忘れることは出来ない。やがてなつかしい、祖国佐世保港が見えてきた甲板で、病の私の肩に手をやって、父は云った。「もうすぐ帰れるよ。」万感の想いであったろう。栄養失調でやせ細った弟の手を握り、母は泣いていた。白いかもめが三〇〇〇人を乗せた興安丸に、お疲れさんと手を振ってくれたように思えた。
　途中で死んでもいいと九才の私と四才の弟、幼い一才の妹を連れて、帰ってきてくれた父も母も今は亡い。どんなことがあっても決して諦めてはいけない、と教えてくれた父。強さと優しさを教えてくれた母。昭和二十年八月十五日。大きな犠牲の上に戦争は終った。

町田典子（八月十五日を9歳、中国旧満州吉林で迎えました）

PROFILE：1936(昭和11)年埼玉県生まれ。'83年株式会社クレアを創業。駅ビルを中心に喫茶・レストラン・和食・イタリアンなど様々な店を経営。'94(平成6)年社団法人ニュービジネス協議会レディスアントレプレナー賞受賞。

―― 牧美也子

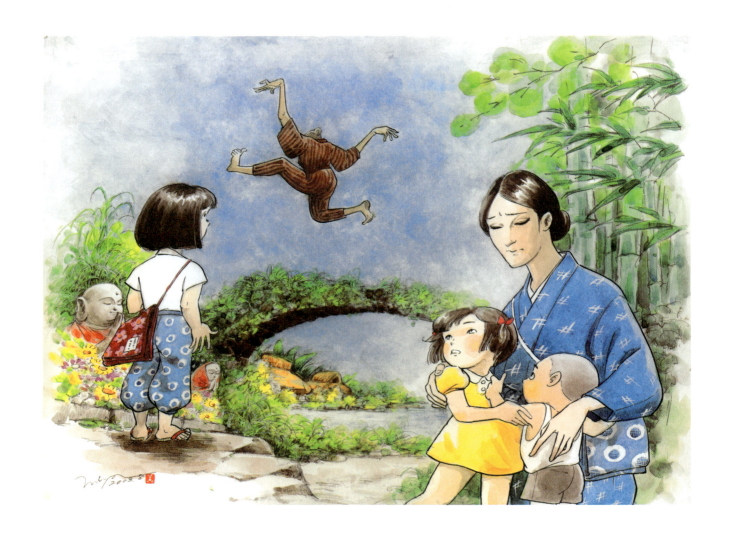

## 叫び

　終戦は、疎開先の現在は姫路市に併合された山奥の村で知った。
　墓参りの山からおりたお昼過ぎ、どこかの知らないおばあちゃんが、裸足で土橋の上を狂ったように飛び跳ねながら叫び続けていた。

「戦争が終わったぁ～っ！」
「息子が帰ってくる～っ！」
「みんな帰ってくる～っ！」

　母はつぶやいた。
「お気の毒に……。あのお家の息子さんは太平洋で撃沈されて戦死なさっているのに……」

　私は小学三年生で、まだ幼かった妹と弟は、この日この時の、記憶はないという。私たちの父は、「ペリリュー島で玉砕したらしい」と伝えられていた母は、この叫び声をどのような思いで聞いたことか……。
　幸いにも父は、玉砕した島の隣のパラオ本島にいたので、その年の暮に無事復員してきた。

　不思議なほど、青く高かった空、村中からすべての物音が消えたあの日……。これは終戦ではなく敗戦であり、世の中に「絶対はない」のだと、子供心に刻み込んだのもあの日からだったように思える。

　今もあの叫び声は、胸の奥深く、重く残っている。

牧美也子（八月十五日を9歳、兵庫県揖保郡で迎えました）

PROFILE：1935（昭和10）年兵庫県神戸市生まれ。銀行退職後、漫画執筆開始。代表作に『マキの口笛』『シリーズ坂』『悪女聖書』など。'74年に第3回日本漫画家協会賞優秀賞、'88年に第34回小学館漫画賞受賞。

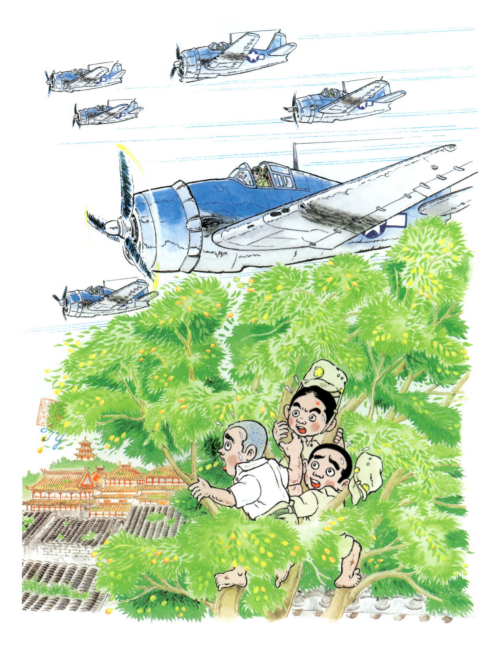

## ナツメの木の上で思い知った敗戦

　夏休み中なのに、中国北京にいた日本人生徒たちは国民学校に集められ、"重大放送"のあと、兄弟や同方向に帰る者はまとまって集団下校させられた。あっさり敵のド真ん中に放りだされたワケだが、街の中国人の反応は何ごともなく、おだやかだった。
　その日の午後か、翌日の昼前か、記憶はあやふやだが、とつぜん、大都市北京をたたきつぶすような超デカ音が、とどろきわたった。四合院の中庭にとびだすと、せまく見える空を軍用機の群れが、かすめていく。
　わたしたち兄弟は「危ないからやめなさいっ！」という母の声を尻目に、飛行機の正体をたしかめようと、庭のナツメの木に登った。"ハチの巣をつついた"という言葉ぴったりに、アメリカ艦載機の見たこともない大群が、これまで空襲などなかった、北京の空を乱舞しまくっていた。
　甘酸っぱいにおいただよう、ナツメの木の上でふるえながら、この時、はじめて大日本帝国の負けを、思い知らされたのである。

横山孝雄（八月十五日を8歳、中国北京で迎えました）

PROFILE：1937(昭和12)年中国北京生まれ。'46年福島県に引き揚げる。玩具会社勤務を経て、赤塚不二夫のアシスタントを務める。代表作に『旅立て荒野』『ぼくは戦争をみた』など。

―――― 松本零士

## 碧い空の記憶

昭和二十年・1945年8月15日正午、

僕は愛媛県大洲市新谷村の肱川の中にいた。どこかのおじさんがメガフォンを手に大声で叫びながら土手の上を駆けて行った。

ぬけるような青空、その高々度を白い飛行雲を曳きながら日本の偵察機が南方へ飛んでいった。

戦争が終わった瞬間の記憶だ。

パイロットだった父親は南方戦線で消息不明。
家に帰ると祖母が日本刀を抜いて睨んでいた。

松本零士（八月十五日を7歳、愛媛県大洲市新谷村で迎えました）

PROFILE：松本晟　1938(昭和13)年福岡県生まれ。宝塚大学教授、京都産業大学客員教授、デジタルハリウッド大学特任教授を歴任。SF漫画、少女漫画、戦争ものなど様々なジャンルの漫画を描く。代表作に『銀河鉄道999』など。

## 記憶

　中国の山西省太原市柳郊街で生まれて終戦までそこに住んで居ました。父は武蔵屋と言う芸者置屋をやっていて、芸者さんや賄いのおばさん等二十人ぐらい居たそうです。そこからやや離れた所に、風呂屋、中華屋、床屋、結婚式も出来る宴会場が入った所も経営していたようです。客は日本人が多く、ロシア人、中国人も来ていたようです。勿論軍隊関係者も数多く来たようですし、兵隊さんは曜日を定められて来ていたようです。そんな父も終戦の二年前に病死して母が後を継いで営業していました。

　当時四歳でしたので、父と二人だけの記憶が無く、後に村祭り等で父親に肩車されてはしゃぐ子供を見るとうらやましく思ったものです。父親の写真は十数枚残っていて、眼鏡をかけ髭をたくわえたところ等、今の自分に面差しが似ているような気がします。そんな親父の歳をとうに過ぎて
　………………今、生きてます。

　　　　　高野栄二（八月十五日を6歳、中国山西省で迎えました）

PROFILE：1939(昭和14)年中国山西省太原生まれ。'46年に引き揚げる。中学生で『漫画少年』に入選。印刷会社勤務、喫茶店経営などを経て漫画家となる。第7回読売国際漫画賞大賞受賞。

# この本に文章を寄せている人が八月十五日（終戦の日）をむかえた場所

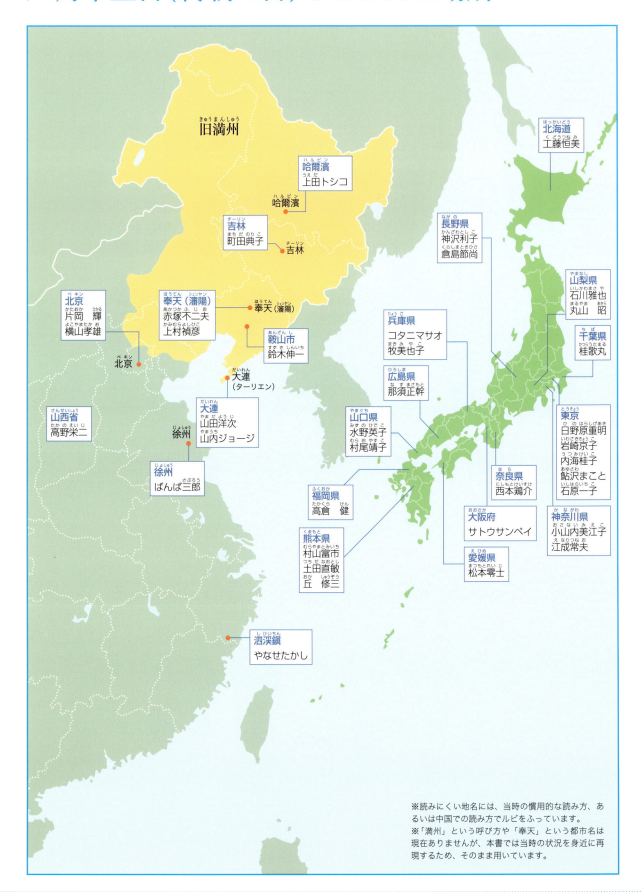

※読みにくい地名には、当時の慣用的な読み方、あるいは中国での読み方でルビをふっています。
※「満州」という呼び方や「奉天」という都市名は現在ありませんが、本書では当時の状況を身近に再現するため、そのまま用いています。

# 八月十五日を5歳以下でむかえた人びと

―― 水野英子

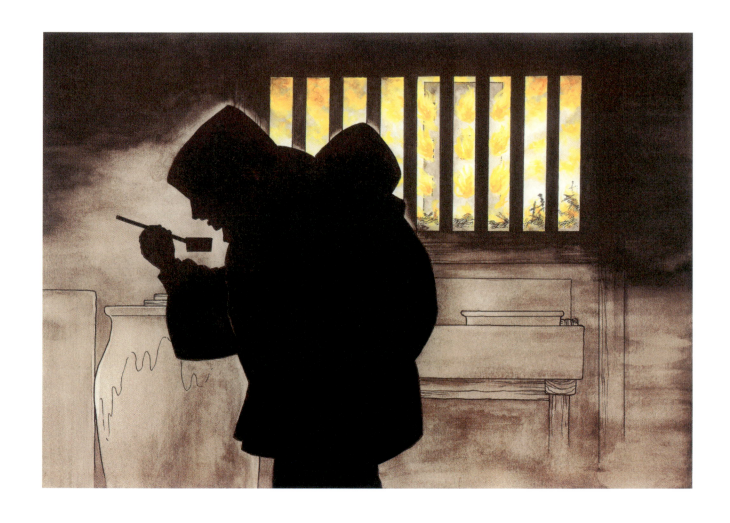

## 水

下関でも最後の大空襲がありました。
祖母に背負われて防空壕に逃げる途中、水筒を落としたらしくすごくのどが渇いたので無人となった通りがかりの家の台所に入らせてもらい、水がめから水をもらって飲みました。がらり戸の格子の外でビルが窓という窓から炎を上げて燃えているのが見えました。

## ご飯

私の家の一筋向こうまで町は焼け野原となりました。火事の熱がさめた頃私は一人で様子を見にいきましたが、完全に焼け落ちた家のかまどだけが残り、家の人が前夜しかけたと思われるお釜の中のご飯がほかほかと炊けていました（たぶん火事の熱で）。今もわすれられないいたいせつな思い出です。地面は灰がかぶって一面に白くなっていました。

## 陽ざし

八月十五日
　その日私は家の前の電柱のそばで地面に絵を描いて遊んでいました。強い夏の陽ざしがカッと照りつけて白く光る路がすごくまぶしいなと思っていました。近所の家からものういラジオの音が流れて来ていました。祖母は帰って来た私が「日本は負けたのよ。」と言ったので大そう驚いたそうです。たぶんラジオを聞いたのでしょう。私は全く覚えていないのですが。

水野英子（八月十五日を5歳、山口県下関市で迎えました）

PROFILE：1939（昭和14）年山口県生まれ。'55年「少女クラブ」8月号でデビュー。代表作に『星のたてごと』『白いトロイカ』『ハニー・ハニーのすてきな冒険』など。'70年に第15回小学館漫画賞受賞。

―― 山内ジョージ

## ノラクロ

　当時、旧満州・大連で父親が関東局警察官だったので大和町にあった官舎に住んでいたが日本の敗戦後、父親達はソ連に連行されていった。いきなり満州の日本人達は困窮したのだろう。画学生らしい人が半紙に描いたノラクロの絵を売りに来たのを母が買ってくれた。当時五歳のボクは漫画の「ノラクロ」を知らなかったが、左右対称にデザイン化されたノラクロの顔が大層気にいり何枚も模写した。よっぽど好きだったのだろう。内地に引き上げた後も小学校の図画の時間は、ノラクロの顔ばかり描いていた。

　官舎は裏の長屋に住んでいた中国人達が移り住み、追い出された我々日本人は収容所へ、そしてソ連に抑留された父はマリシャンスク収容所という所で三十七歳で亡くなった。

山内ジョージ（八月十五日を5歳、中国旧満州大連で迎えました）

PROFILE：山内紀之　1940（昭和15）年中国大連生まれ。'47年宮城県に引き揚げる。'74年頃より動物をテーマに絵文字を創作。東南アジア文化支援プロジェクト事務局長。代表作に『絵カナ？字カナ？』『動物 どうぶつ ABC』『漢字絵本』など。

絵　森田拳次

## 空が真っ赤に染まった夜

　私は一九四一年四月に鹿児島で生まれた。
　鹿児島市内がアメリカのB29戦闘機の空爆を受けたのは一九四五年である。当時四歳だった私は、中学生の兄に背負われて戦火の中を逃げ回った。幸い家族全員命を落とすことなくすんだが、計八回の空爆で、死者は三千三百人にも達したと記録されている。
　市内は全滅、わが家も焼けてしまった。私たちは着の身着のまま、母の里の熊本の田舎へ疎開した。そこは戦争中、機銃掃射を数回受けたくらいののどかな田園地帯だったので、ひどい姿で現れた私たち一家は好奇の目で見られたものだ。25キロ離れた熊本市が爆撃されたのは七月の夜。蚊帳の中から見た真っ赤な空を覚えている。八月敗戦。戦後は本当に貧しく、空腹とノミやシラミに悩まされた。それでも、私は幸せな人生だったと思う。なぜなら、その後の七十年間、日本は一度も愚かな戦争をせず、人を殺すことも殺されることもなく平和に過ごせたのだから。

　　　　丘　修三（八月十五日を4歳、熊本県で迎えました）

PROFILE：1941(昭和16)年鹿児島県生まれ。東京学芸大学および東京教育大学で障害児教育を専攻。養護学校教諭を経て、作家となる。代表作に『ぼくのお姉さん』『少年の日々』『口で歩く』など。

上村禎彦

## 母の短歌

「老いませる　父母います故郷に
　　五人の子と　たどりつきたり」

　母の遺品を整理していて、便箋や帳面やチラシの裏にその時々思いついて書かれたとおぼしきおびただしい短歌が見つかりました。母が亡くなったのは平成三年十一月（享年八十三才）でした。

　冒頭の歌は満州から引揚げて佐世保に着き、そこから汽車やバスを乗り継ぎ天草にたどり着いた時のことを思い出して詠まれたものと思われます。

　私は終戦の八月十五日は三才で満州・奉天の自宅で迎え、翌昭和二十一年八月に四才で引揚げました。母は女だと侮どられるので頭を丸刈りにして十三才の姉を頭に十一才の兄、私、二才の双子の妹、計五人を引き連れて引揚げました。

　私は幼なくて当時の記憶はほとんどありませんが、物心ついて最初の思い出はNHKのラジオで毎日夕方放送される「尋ね人の時間」をじっと聞いている母の姿です。

　シベリアに抑留された父の音信を聞く当時三十五・六才の気丈な母が唯一涙を流す姿でした。

「ソ連より引揚げの船着く度に
　　夫は如何にと待ち待ちわぶる」

　五十年ほど後、父はシベリアの病院で亡くなっていたことが判明した時母はすでに亡くなっていました。

上村禎彦（八月十五日を3歳、中国旧満州奉天で迎えました）

PROFILE：1941（昭和16）年中国旧満州生まれ。横浜・東京でグラフィックデザイン、SPデザイン、イラストレーションなどを修行し'76年福岡で「アドポップ」設立。'95（平成7）年ごろよりオリジナルの絵に言葉を添える「絵ものがたり」や「はがき絵教室」が好評を博し現在に至る。

村尾靖子

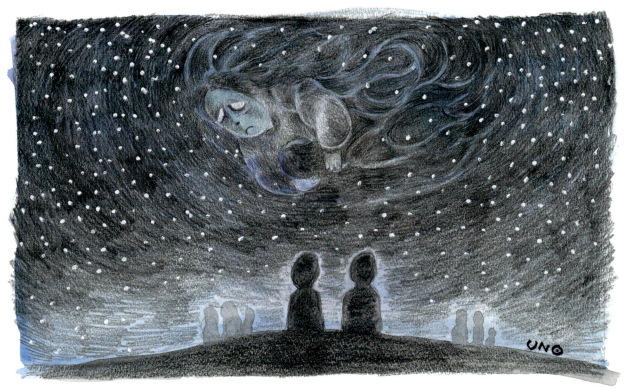

絵　ウノ・カマキリ

## 「祈り」

　太平洋戦争も終りに近い昭和19年5月、私は、山口県宇部市で生まれた。私が満一歳の誕生日を迎えた年の七月、工業都市だった宇部市は、B29による空襲を受けた。母は三歳だった姉の手を引き、私を背中にくくりつけて、戦火を逃れ、郊外の田んぼ沿いの畦道をひたすら走り続けたそうだ。地獄絵のような光景を夢に見ては、語り続けていた母を通して、私は戦争を知った。

　姉を体の下に入れ、私をおんぶした母は、畦の陰に身を隠して、ちょうど、外敵からひな鳥を守る親鳥のように、焼夷弾の火の海から私と姉とを守っていたらしい。

「なぜ、あのとき、あなたをおなかの下へ入れておかなかったのか……」

　母は、この一事のために、一生後悔しながら生きてきた。父の弟が、母と私の上で燃えさかっている夏ぶとんに気づいたときには、もう手遅れであった。

「ほんの一瞬、見つけるのが遅かったら、お前さんの命はなかったぞ！」

　叔父が、口ぐせのように言っていた台詞である。母の背中にくくりつけられていた私は、大慌てで下ろされたが、その母の両手に、私の背中の皮膚が、べっとりとくっつくほどの大火傷で有った。母の気の狂ったような様を私は、何度も話に聞かされた。

「泣き疲れて眠り続けるあなたを見て、思わず祈ったのよ。神さま、この子は女の子なのですよ。こんなひどい体で一生、生きて行くなんて、あまりにもかわいそうです。どうか、一刻も早く、苦しませないで、天国にお召し下さいって。こんなことを祈るなんて……母親として、間違っているわね」

　いつまでも燻り続ける煙を間近に感じながら、母は、どれほど後悔したことであろうか。

　私達が空襲にあって、一か月の後には、日本は終戦を迎えた。私達が草深い里へ落ち着き、生活を始めて間もなく、姉は重い病気にかかり、戦後の薬も十分に無い時代で、手当のかいも無く、短い一生を終えた。姉の死によって、母の後悔は、一生消えることなく、付きまとうこととなった。

「ほんの一瞬、心の中で、思っただけなのよ。一瞬の後には、神さま、どうぞ、この子を助けて下さいって祈ったのに……。罰が当たったのよね」

　母は、ひどい火傷を負った私を見て、思わず祈ったことばと引き換えに、姉が天国に召されたと思い続けることによって、自分を責めているのだった。姉が死んで数十年たっても、母は娘を天国に迎えて下さいと頼んだ一瞬を思い出し後悔し続けた。

　そんな母の気持を知らず、私は、辛いことがあるたびに母に八つ当たりをしながら生きてきた。もう戦後七十年になる。戦争を知らない世代が多いだろう。しかし、私は、自分では記憶にない戦争を決して忘れることは出来ないのだ。夏の星空を見上げるたびに、いつまでたっても気持の上で終戦を迎えることが出来なかった私の母の悲しみを思い浮かべるのである。

　村尾靖子（八月十五日を1歳、山口県宇部市で迎えました）

PROFILE：1944(昭和19)年山口県生まれ。結婚後4人の子育てをしながら執筆活動を開始。代表作に『命を見つめて』『琴姫のなみだ』など。『クラウディアのいのり』で第14回日本絵本賞読者賞受賞。島根県文化奨励賞受賞。

## 私の八月十五日

　私が生まれたのは昭和十七年六月六日だが、幼児期一番の記憶と言えば、やはり八月六日だろう。ちょうど三歳と二ヶ月を迎えた日だった。私の家は広島市の西部にあり、家族は女学校教師の父と母、女学校五年生と国民学校六年のふたりの姉の五人だが、すぐ上の姉は集団疎開で広島を離れていた。

　幸い家族はなんとか無事だったが、あの日のことは、いまだに強烈な記憶として残っている。我が家も爆心から三キロ離れていたにかかわらず、爆風のため、屋根が半分吹き飛んだ。

　さて、肝心の八月十五日だが、まったく記憶にない。家族の中で玉音放送を聞いたのは、疎開していた姉だけだった。

　広島では、被爆者のほとんどが生死の境をさまよっていたから、日本の敗戦を考える余裕はなかったのではないだろうか。広島の戦争は、八月六日で終わったのだ。

　　　那須正幹（八月十五日を3歳、広島県広島市で迎えました）

PROFILE：1942(昭和17)年広島県生まれ。島根農科大学林学科卒業後、文筆活動開始。代表作に『ズッコケ3人組』シリーズ、『ねんどの神さま』、『ヨースケくん』、『お江戸の百太郎』シリーズなど。

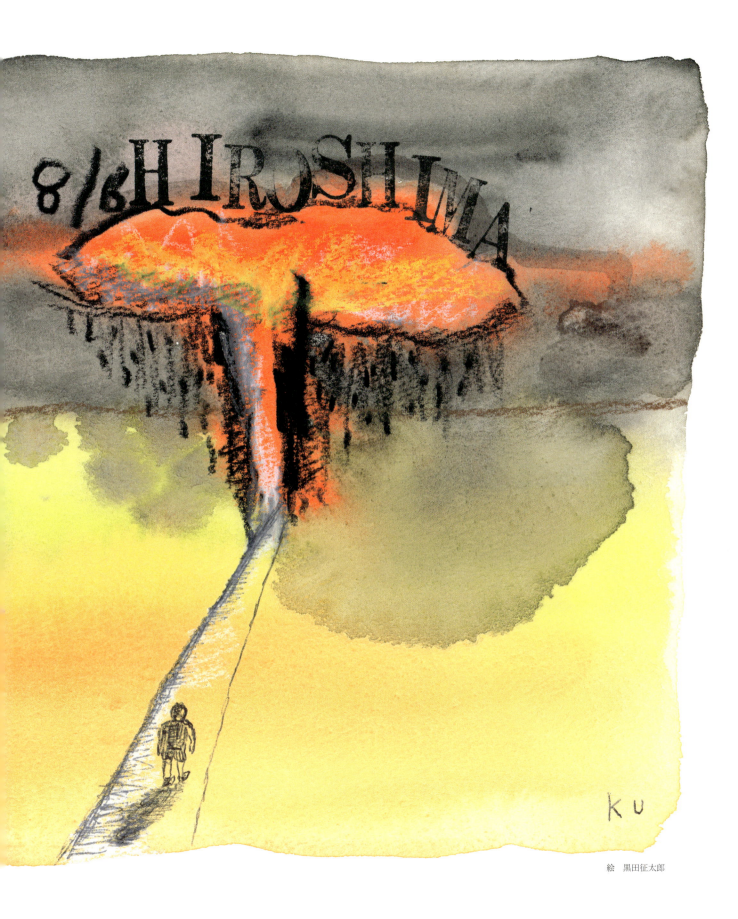

絵　黒田征太郎

## 編集後記

### ■ 8・15朗読・収録プロジェクト実行委員会にとって、うれしかったこと

- 収録を開始した当初より、ほとんどの方が快く朗読を引き受けてくださり、あらたにプロジェクトへのご協力をお願いした方々のほとんどが、ご快諾くださった。
- ご体調等の理由で当初はお断りされた方が、ご快復され、あらためてご協力くださった。松居直先生(福音館書店元編集長)、画家で絵本作家の安野光雅先生などは、文章を先にお送りくださった(続刊に掲載予定)。
- 「8・15朗読・収録プロジェクト」のことが、ご協力いただいた方からそのお知り合いの方へというふうに、協力の輪がどんどん広がっている。
- あらたに文章を寄せてくださった先生方の絵を描くことを、日本漫画家協会の漫画家の重鎮の先生方が自ら名乗り出てくださった(みなさんご高齢にもかかわらず、戦争を知っている者が絵を描いたほうがよいとおっしゃってくださった)。森田拳次先生は、村山富市元総理、映画監督の山田洋次さん、児童文学者協会理事長の丘修三先生など、何人もの方の文章に絵を描いてくださった。

> ■ ほかの方の文章に、絵をお描きくださった方々(敬称略・50音順)※
> 
> 今村洋子　ウノ・カマキリ　一峰大二　クミタ・リュウ　黒田征太郎　小森傑
> 柴田達成　武田京子　ちばてつや　花村えい子　森田拳次　山根青鬼
> 
> ※2004年発刊の原書に未掲載の絵の作者名。

- 8・15朗読・収録プロジェクト実行委員会の活動は、戦後70年だけでなく、その後も長く続けてほしい、続けるべきだとの声が、発行前から多く上がっていたが、実際に『私の八月十五日②戦後七十年の肉声』に収録しきれないものが多くあり、続刊を予定できるようになった。
- 「8・15朗読・収録プロジェクト」は、この間、非常に多くのマスコミに注目され、新聞はすでに20紙以上で紹介され、またテレビも、NHKをはじめ5局で紹介された。
- NHKワールド(NHKの海外向けメディア)で、海外に向けて紹介いただけた。
- 今人舎代表が、みのもんた氏のトーク番組にゲスト出演し、プロジェクトの主旨や経緯、取り組みについての思いなどを、30分にわたり話をさせていただけた(2回に分けて放送)。
- 1巻目を読んだ感想というかたちで、多くの方から激励のお手紙をいただいた。

### ■ 8・15朗読・収録プロジェクト実行委員会にとって、悲しいできごと

- この本の原書である、絶版となっている『私の八月十五日　昭和二十年の絵手紙』に掲載されている方々のうち、連絡先がわからず、再収録の許可の依頼ができないでいる方について、あの手この手で消息を探し続けているが、いまだにわからない方がいる。
- 8・15朗読・収録プロジェクトについて、今人舎の書籍販売のプロモーションだと誤解する人がまだいる。

等々

### ●8・15朗読・収録プロジェクト実行委員会の今後の方向性

- 本プロジェクトでは、今後③④……と続刊を出していきたいと望んでいる。この延長線上には、一般の人にまで広げていければ、それは、すばらしい活動になるはずだと考える。
- しかし、当面、より多くの人に戦争の記憶を語りついでいくためには、著名人に文・絵・朗読をお願いすることになるのは仕方ないことだと考える。
- 黒柳徹子さんのような超多忙な方までが、ボランティアで収録してくださることに感謝するとともに、そうした方々の「残しておこう」「残さなければならない」という思いを、しっかりと伝えていきたい。

今人舎編集部
8・15朗読・収録プロジェクト実行委員会

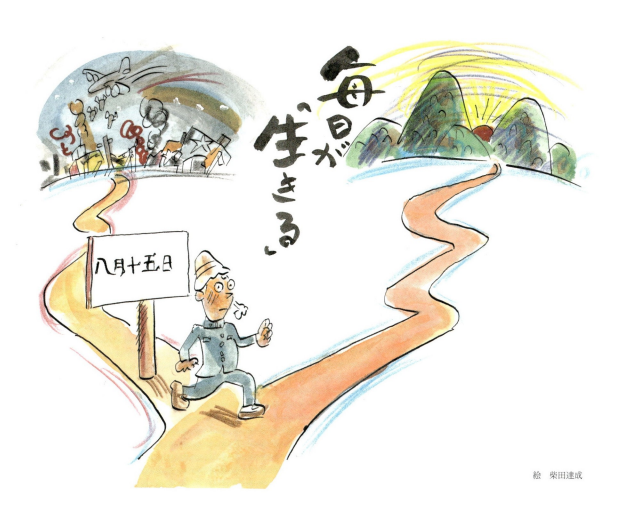

絵　柴田達成

■編／8・15朗読・収録プロジェクト実行委員会
森田拳次が代表理事をつとめる「私の八月十五日の会」に敬意を払いながら、同会の参加者を含め、より多くの方々に対し、自らの文章の朗読を依頼、肉声の収録をおこなっている会。実行委員長・二代 林家三平、副委員長・中嶋舞子（今人舎）など、若い世代が活動の中心をになっている。名誉委員には海老名香葉子、ちばてつや、森田拳次が参加している。

■原書
『私の八月十五日〜昭和二十年の絵手紙』
（私の八月十五日の会・編　（株）ミナトレナトス・刊　2004年）

※本書には、今日的見地から判断すれば不適当と思われる表現が使用されている場合もありますが、本書の性格上 "時代性" を重視する編集方針をとらせて頂きました。趣旨をおくみとりください、お読み頂けますようお願いいたします。

■原画
　黒田征太郎（表1）
　ちばてつや（1ページ、表4）

■企画・編集・デザイン
　こどもくらぶ
　（中嶋舞子、大久保昌彦、木矢恵梨子、
　古川裕子、道垣内大志、齊藤由佳子、
　長野絵莉、菊地隆宣、尾崎朗子、
　信太知美、矢野瑛子、吉澤光夫）

■協力
　公益社団法人 日本漫画家協会、
　一般財団法人 日本漫画事務局
　　　　八月十五日の会、
　ねぎし三平堂、
　ちばてつやプロダクション、
　特定非営利活動法人
　　JHP・学校をつくる会、
　セーラー万年筆（株）、
　瞬報社写真印刷（株）

■音筆
　8・15朗読・収録プロジェクト実行委員会は、収録した肉声を「音筆」というIT機器（非売品）に格納し、本とともに寄贈する。
　プロジェクトサイト　http://www.imajinsha.co.jp/s20pj/0815project_index.html

**寄贈セット**

電源ボタンを長押しして、音筆の電源を入れます。

ページ下部端のノンブル（ページ番号）の上をペンの先端でタッチすると、朗読音声が再生されます。

音筆から朗読が再生されます。使用しないときは、電源ボタンを長押しして、電源を切ります。

## 私の八月十五日　②戦後七十年の肉声

2015年7月10日　第1刷発行

　編　　　8・15朗読・収録プロジェクト実行委員会
　発行者　稲葉茂勝
　発行所　株式会社 今人舎　〒186-0001 東京都国立市北1-7-23
　　　　　　　　　　　　　TEL 042-575-8888　FAX 042-575-8886
　　　　　　　　　　　　　nands@imajinsha.co.jp　http://www.imajinsha.co.jp
　印刷・製本　瞬報社写真印刷株式会社

©2015　8・15Roudoku・Shuroku Project Jikkou Iinkai　ISBN978-4-905530-37-4　NDC916　56P　304×207mm　Printed in Japan
価格は表紙カバーに印刷してあります。本書の無断複写（コピー）は、著作権法上での例外を除き禁止されています。落丁本・乱丁本はお取り替え致します。